文房四寶

紙筆墨硯及文化內涵

著

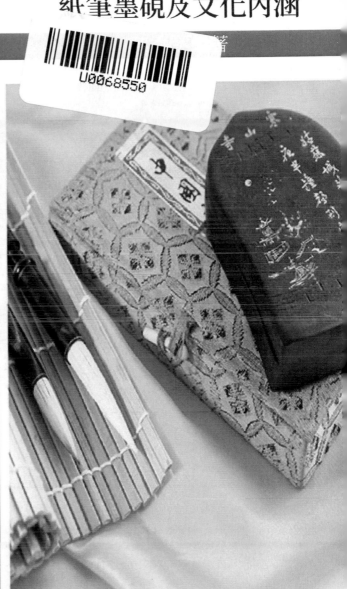

是「文房四寶」之首，是古人必備的文房
在表達中華書法、繪畫的特殊韻味上具
及不同的魅力；墨是書寫、繪畫的顏料，
種獨創材料，中國書畫藝術的奇幻美
意才能得以實現；紙是中國古代科學技
四大發明」之一，它給我們古代文化的
提供了物質技術基礎，可謂是咫尺無限。
現台有端硯、歙硯、洮硯、澄泥硯、紅絲
花石硯、玉硯、漆砂硯等。

崧燁文化

U0068550

目錄

名硯奇珍 硯台

序 言 文房四寶

　　文化是民族的血脈，是人民的精神家園。

　　文化是立國之根，最終體現在文化的發展繁榮。博大精深的中華優秀傳統文化是我們在世界文化激盪中站穩腳跟的根基。中華文化源遠流長，積澱著中華民族最深層的精神追求，代表著中華民族獨特的精神標識，為中華民族生生不息、發展壯大提供了豐厚滋養。我們要認識中華文化的獨特創造、價值理念、鮮明特色，增強文化自信和價值自信。

　　面對世界各國形形色色的文化現象，面對各種眼花繚亂的現代傳媒，要堅持文化自信，古為今用、洋為中用、推陳出新，有鑑別地加以對待，有揚棄地予以繼承，傳承和昇華中華優秀傳統文化，增強國家文化軟實力。

　　浩浩歷史長河，熊熊文明薪火，中華文化源遠流長，滾滾黃河、滔滔長江，是最直接源頭，這兩大文化浪濤經過千百年沖刷洗禮和不斷交流、融合以及沉澱，最終形成了求同存異、兼收並蓄的輝煌燦爛的中華文明，也是世界上唯一綿延不絕而從沒中斷的古老文化，並始終充滿了生機與活力。

　　中華文化曾是東方文化搖籃，也是推動世界文明不斷前行的動力之一。早在五百年前，中華文化的四大發明催生了歐洲文藝復興運動和地理大發現。中國四大發明先後傳到西方，對於促進西方工業社會發展和形成，曾造成了重要作用。

文房四寶：紙筆墨硯及文化內涵

序 言 文房四寶

中華文化的力量，已經深深熔鑄到我們的生命力、創造力和凝聚力中，是我們民族的基因。中華民族的精神，也已深深植根於綿延數千年的優秀文化傳統之中，是我們的精神家園。

總之，中華文化博大精深，是中華各族人民五千年來創造、傳承下來的物質文明和精神文明的總和，其內容包羅萬象，浩若星漢，具有很強文化縱深，蘊含豐富寶藏。我們要實現中華文化偉大復興，首先要站在傳統文化前沿，薪火相傳，一脈相承，弘揚和發展五千年來優秀的、光明的、先進的、科學的、文明的和自豪的文化現象，融合古今中外一切文化精華，構建具有中華文化特色的現代民族文化，向世界和未來展示中華民族的文化力量、文化價值、文化形態與文化風采。

為此，在有關專家指導下，我們收集整理了大量古今資料和最新研究成果，特別編撰了本套大型書系。主要包括獨具特色的語言文字、浩如煙海的文化典籍、名揚世界的科技工藝、異彩紛呈的文學藝術、充滿智慧的中國哲學、完備而深刻的倫理道德、古風古韻的建築遺存、深具內涵的自然名勝、悠久傳承的歷史文明，還有各具特色又相互交融的地域文化和民族文化等，充分顯示了中華民族厚重文化底蘊和強大民族凝聚力，具有極強系統性、廣博性和規模性。

本套書系的特點是全景展現，縱橫捭闔，內容採取講故事的方式進行敘述，語言通俗，明白曉暢，圖文並茂，形象直觀，古風古韻，格調高雅，具有很強的可讀性、欣賞性、知識性和延伸性，能夠讓廣大讀者全面觸摸和感受中華文化的豐富內涵。

肖東發

揮毫天下 毛筆

　　筆是「文房四寶」之首，特指中國傳統的毛筆。中國毛筆歷史悠久，在形成過程中，無論是名稱還是製作使用都有大量的經驗累積。它不但是古人必備的文房用具，在表達中華書法、繪畫的特殊韻味上也具有與眾不同的魅力。

　　毛筆在中國古代是主流的書寫工具，是中國傳統文化的重要組成部分，具有深刻的歷史內涵和文化內涵。作為東方文明的傳承工具，其本身就是悠久深邃的文明象徵，具有巨大的影響力，並在中國乃至海外各地長盛不衰。

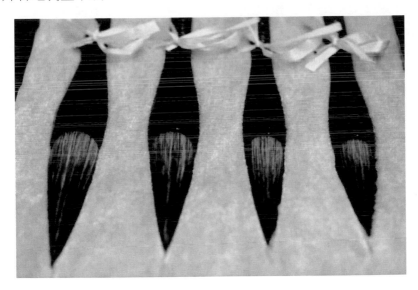

■毛筆發明與早期發展

　　那是在中國秦王朝建立的前夕，秦軍統一六國的戰爭已接近尾聲。公元前二二三年，秦國大將蒙恬奉命揮師南下，兵伐楚地中山，平息那裡的叛亂。

　　在進軍途中，蒙恬路經自己的家鄉項城，便在項城一帶駐紮下來，稍作休整，同時進一步瞭解楚地的情況。蒙恬帶兵在外作戰，需要定期寫戰報呈送秦王嬴政，以便讓秦王能及時瞭解戰場上的情況。

　　蒙恬軍中有個叫劉寅的人，他的職務是軍中文書，負責記載軍中事跡，傳達命令，幫助主將蒙恬處理軍務。由於當時還沒有使用紙和毛筆，書寫文字是用硬筆，也就是用「字刀」將文字刻寫在竹簡上的，既費時又費力。

　　蒙恬雖是個武將，卻有著滿肚子的文采。他看到劉寅整天辛苦疲憊，很是心疼，便想製作一種書寫文字的新工具。

　　一天，一隻野兔跑進軍營附近的一個石灰池裡淹死了。蒙恬巡察到此，他看到石灰池裡的野兔，突發奇想：何不用兔子的尾巴書寫文字？

　　於是，蒙恬讓劉寅將兔子的尾巴割下來，試著在竹簡上寫字。劉寅寫著寫著，他覺得既順手又輕鬆，這比用「字刀」刻寫文字方便多了。

　　在隨後的日子裡，蒙恬不斷對筆進行改進。他用動物毛髮和麻共同浸泡於石灰水中，然後用絲繩纏繞紮緊，將竹管的一端鏤空，將筆頭插入竹管之上使用，書寫更加流暢。

從此以後，文書劉寅就開始用這種筆書寫文字了，漸漸這種筆開始在全國流行，最終形成了毛筆。

除了這個傳說，對於蒙恬造筆，古書中也有記載。西晉經學博士崔豹在《古今注》中說：

自蒙恬始造，即秦筆耳。以枯木為管，鹿毛為柱，羊毛為被。所謂蒼毫，非兔毫竹管也。

唐代文學家韓愈的《毛穎傳》，用擬人的手法為毛筆立傳，考證毛筆的先祖，使整個故事具有滑稽效果。

據《毛穎傳》的描述，毛穎是中山人，他的先人是兔子，曾輔佐大禹治水，去世後成神。蒙恬兵伐楚國時，在中山附近的項城停留，準備舉行大型的狩獵行動來威嚇楚國，就召集部下，用《連山》占卜這次行動，預測天時、地利、人和。

占卜者恭賀道：「這次要捕獲的動物，可以取牠的毛，用來做寫書冊的東西，以後天下都用這種東西來書寫文字。」於是，蒙恬開始狩獵，圍捕了毛穎一族，拔下牠們的毛。

後來，蒙恬將毛穎帶回來獻給秦始皇。秦始皇讓蒙恬將毛穎放入池中沐浴，並賜毛穎封地於管城，又賜名字叫管城子。

毛穎具有非凡的記憶力，從大禹時起直到秦始皇時，凡陰陽、占卜、相術、醫療、方術、民族姓氏，以及諸子百家的書全能詳細地記下。因此，後世就以「毛穎」、「管城子」為筆的代稱。

其實，中國「文房四寶」中的毛筆起源很早，可上溯到六千多年前的新石器時期。從中國民族考古學調查材料得知，中國先民最初削尖竹木作為書畫工具。

文房四寶：紙筆墨硯及文化內涵

揮毫天下 毛筆

從考古發掘來看，先秦早期的毛筆是將兔毛等獸毛纏在竹竿上而成，形制尚較簡單粗糙。隨著生產力的進步和書寫工具的發展，毛筆製作也在不斷改進和完善。

後來有的地方甚至還保持著使用竹筆的習俗，也就是將竹管削成三角形的竹筆，一端削成坡面，一端削為單刃成筆頭，蘸墨書寫。用這種竹筆書寫，挺健有餘但柔軟不足，無疑會影響到書寫以及繪畫的生動流暢。

還有，人們在陝西臨潼姜寨遺址發掘先秦墓葬時，出土的文物中包括凹形石硯、研杵、染色物等工具和陶製水杯等一些彩繪陶器。這些彩繪陶器上所繪圖案流暢清晰，裝飾花紋粗細得體，這並不是竹木削成的筆所能做到的。因此，人們推斷，這時可能已經出現毛筆的雛形了。

另外，商代甲骨文中已經出現了「筆」的象形文字，形似一個人正在用手握筆的樣子。商代陶片與甲骨上保留著用墨書寫的卜辭，河南安陽殷墟出土的陶片上有一個「祀」字，筆鋒清晰，粗細輕重得體，而只有用富有彈性的毛筆，才能達到這樣的藝術效果。

後來，人們在河南地區出土一件硃筆書寫的陶器和刻有文字的甲骨片，筆跡清晰流暢，揮灑婉轉自如，粗細輕重得體，也是用毛筆書寫出來的。

諸多考古發現表明，中華民族在長期的生活過程中，依照自己的方式認識自然，把握規律，逐漸養成了與自然相互協調的觀念，並進而形成陰陽、剛柔等易學思想。在這種觀念和思想養成的過程中，人們選擇了軟質的毛筆作為書寫工具。

戰國時代是毛筆的發展期。戰國時期帛畫《龍鳳仕女圖》和《人物馭龍圖》，畫中線條有扁有圓，粗細變化自然，顯然為毛筆所畫。

　　從文物出土分布地區看，到了戰國時，毛筆在華夏區域已被廣泛應用於書寫文字和繪畫。當時毛筆樣式仍較原始，但製作已很精良。

　　後來，考古專家從長沙郊外的左家公山新挖掘的十五號戰國楚墓中出土了一套完整的書寫工具，有銅削、竹片、小竹筒。竹片相當於後來的紙，銅削用來刮削竹片，小竹筒應是用來存放墨、顏料等物。而令人驚訝的竟然有一支保存完好的毛筆，因為這是先秦毛筆首次在世人面前揭開面紗。

　　這支筆出土時套在一枝小竹管內，筆管長十八點五公分，口徑零點四公分，筆毛長二點五公分。它選用的是上好的兔箭毫，筆毛包紮在筆桿外圍，以麻絲纏緊，外面再塗漆黏牢。

　　筆桿係竹製，裹以麻絲，髹以漆汁，筆鋒堅挺，是抄寫竹木簡牘的良好工具。這是目前中國發現的最早的實物，所以人們把它稱為「最早的毛筆」。

　　還有，人們在河南信陽長台關的戰國楚墓內，也發現了一支竹竿毛筆，造型和製法基本和左家公山出土的近似。

　　當時，毛筆尚無統一的名稱。後來東漢著名文學家許慎在他所編著的《說文解字》中有「楚謂之聿，吳謂之不律，燕謂之拂」，以及「秦謂之筆，從聿從竹」的記載，這說明了先秦毛筆的別稱很多，「戰國七雄」對毛筆的稱謂都不相同。

　　戰國時期的文明進步和商品交換的發展，促使文字的應用日益頻繁與廣泛。先秦傳統文字便沿著貴族化、平民化兩極發展。貴族化字

體工整，多見用於禮器銘文；平民化文字較為草率，大多見用於印璽、貨幣、陶器上的文字，呈現簡易、速成的趨向。

貴族化的工整體文字，成為後來篆書的起源；平民化草書體文字，時稱「草篆」或「古隸」，成為後來隸書的起源。

到了秦代，秦代是毛筆工藝發展的開端，這一時期確定了毛筆的基本形制，為後世毛筆製作奠定了基礎，拉開了中華民族書寫歷史的新篇章。

秦代毛筆最大的特點是「以竹為管」，是由秦將蒙恬所創，然後由其部下隨從傳承下來，逐步推廣到全國。

「蒙恬筆」即為秦筆。在春秋戰國時期，書寫工具尚無統一的名稱，直到秦代，「筆」才正式成為書寫工具的稱謂，這正好與東漢文學家許慎在《說文解字》中對筆的解釋相互印證，其文曰：「秦謂之筆，楚謂之聿，吳謂之不律，燕謂之弗。」由此可知，筆的叫法自秦代以後才開始統一。

劉寅和秦代文字學家程邈相交甚厚。程邈獲罪入獄後殫精竭慮，在小篆的基礎上，以十年之功創隸書三千多字。秦統一六國後，實行「車同軌，書同文」，統一度量衡，並且把原秦國使用的小篆這種文字，作為全國統一的文字。隸書比小篆更為先進，於是，後來隸書取代了小篆，秦隸便普及到了全國。

鑒於程邈的貢獻，丞相李斯奏請秦始皇赦免程邈，讓其用隸書寫史，劉寅便以「蒙恬筆」贈給程邈。於是，「蒙恬筆」便在當時朝野得到傳播和光大，逐漸流向民間，成為大眾化書寫工具。

公元前二一〇年，秦始皇在東巡的途中病故於沙丘，小兒子胡亥繼承皇位，他就是秦二世。由於當時的政治環境，劉寅被迫解甲歸田，他把「蒙恬筆」的製作工藝傳給了劉氏子孫。

秦代毛筆書法是繼承與創新的變革時期。李斯主持整理出了小篆，《繹山石刻》、《泰山石刻》、《瑯琊石刻》、《會稽石刻》等都是李斯所書。對這些石刻，歷代文人墨客都有極高的評價。許慎在《說文解字．序》中說：

秦書有八體，一曰大篆，二曰小篆，三曰刻符，四曰蟲書，五曰摹印，六曰署書，七曰書，八曰隸書。

這段話基本概括了秦代字體的面貌。由於李斯的小篆，篆法苛刻，書寫不便，工具也較為繁瑣複雜，於是使用毛筆的隸書便出現了。

隸書書寫起來比較方便。到了西漢，隸書完成了由篆書到隸書的蛻變，結體由縱勢變成了橫勢，線條波撩更加明顯，這對毛筆在秦代的普及和發展也有很大影響。

隸書的出現是漢字書寫的一大進步，是書法史上的一次革命，不但使漢字趨於方正楷模，而且在毛筆筆法上也突破了單一的中鋒運筆，為以後各種書體流派奠定了基礎。

秦代毛筆書法除以上書法傑作外，尚有詔版、權量、瓦當、貨幣等文字，風格各異。秦代書法，在中國書法史上留下了輝煌燦爛的一頁，氣魄宏大，有開創先河之功，而秦代蒙恬發明並改進毛筆，更是書寫了中國毛筆史上開天闢地的光輝一頁。

閱讀連結

秦代蒙恬發明了毛筆，而劉寅便是中國第一個使用毛筆寫字的人。劉寅的後人為了紀念劉寅，便精製了一種毛筆，名為汝陽劉毛筆，是河南傳統的手工製筆技藝。

汝陽劉毛筆已有兩千多年的歷史，有名諱的製筆工藝傳承人不勝枚舉。汝陽劉村素有「毛筆之鄉」、「妙筆之鄉」的美譽。「汝陽劉」毛筆選料考究，僅兔毫的選擇標準是秋毫取健，取尖，春夏毫則不要；狼毫的選擇就必須要到東北去採集過冬的黃鼠狼尾毛來製作。

▌漢代毛筆發展與別稱

在漢代時，毛筆進入了一個新的發展階段。這一時期，開創了在筆桿上刻字、鑲飾的裝潢工藝，比如甘肅武威磨嘴子東漢兩墓中各出土一支刻有「白馬作」和「史虎作」的毛筆，都是當時毛筆技術進步的實物資料。

漢代時還出現了專論毛筆製作的著述，比如東漢著名文學家蔡邕所著的《筆賦》，這是中國製筆史上的第一部專著，對毛筆的選料、製作、功能等作了評述，結束了漢代以前無文字評述毛筆的歷史。與此同時，漢代還出現了「簪白筆」等特殊形式。

後來，人們發現在甘肅武威市磨嘴子漢墓中出土的眾多文物裡，有一支毛筆，它屬於國寶級文物，人稱為「白馬作」毛筆。

這支「白馬作」毛筆桿直徑零點六公分，筆頭長一點六公分，長二十三點五公分，正好是漢制長度單位的一尺，與王充《論衡》所言「一尺之筆」的長度吻合。「白馬作」筆桿竹製，中空，淺褐色，精細勻正。

「白馬作」筆桿中下部陰刻篆體「白馬作」三字，刀法工秀整齊，反映了當時「物勒工名」的手工業管理制度。「白馬」是製作這支毛筆的工匠名。

　　「白馬作」毛筆筆桿嵌筆頭處略有收分，筆頭外覆黃褐色軟毛，筆芯及鋒用紫黑色硬毛，剛柔並濟，富有彈性，已經完全具備了古人對一支好筆所要求的「尖、齊、圓、健」四個條件，這也就是古人常說的「筆之四德」。這支毛筆很適合在簡牘上書寫，其製作方式與湖北雲夢睡虎地出土的秦筆一樣，桿前端中空以納筆頭，外紮絲後髹漆以加固，整體筆形已經與後來的毛筆沒有什麼差別，同時這支毛筆對漢代陰刻藝術也有很大影響。

　　在漢代，官員們常將未蘸過墨，或用後洗淨的毛筆尾端，橫插入髮中或冠上，以便隨時取用，俗稱「簪白筆」，所以桿頂端通常被削細便於簪插。同時，祭祀者也常在頭上簪筆以表示恭敬。時間長了，這種習慣就變成一種風度。

　　文吏們的這種風習，戰國時就已經存在。「白馬作」毛筆出土時的位置，正好在墓主人頭部左側，這也表明入殮時筆就簪在頭上，可以印證出漢代官員的「簪筆」習俗。

　　在漢代，著名發明家蔡倫改進紙張以後，當時製筆的方法，有的用兔毫和羊毛，有的再夾上人的頭髮。可見，漢代製筆是硬、軟毫並用，也可謂是早期的兼毫毛筆了。

　　漢時，人們對於筆管質地、裝飾也漸漸重視起來，有的人還以金銀為飾，使毛筆更加美觀。同時，漢代隸書漸趨於成熟，碑版大字隸書的興盛，蔡倫發明造紙術及東漢造紙技術的發展，要求毛筆形制更大，表現力更加豐富，這些都對漢代毛筆發展有很大影響。

此外，漢代出現了專門讚美毛筆的文章，漢代文學家蔡邕在他所寫的《筆賦》中稱讚毛筆道：

唯其翰之所生，生於季冬之狡兔。

據文獻記載，朝廷月供有大筆。漢代古籍中記載：「尚書令、僕丞郎，月給赤管大筆一雙。」紅管大筆具體多大不得而知。從出土的實物可知，漢代毛筆製作沿襲舊法，一種是將筆頭裝入空腔，另一種將筆桿頭部劈分為數片夾住筆頭。

人們在江蘇東漢古墓中出土了一些毛筆，其中有一支毫長四點一公分，竟有兩公分儲入管內。將筆毛的一半納入腔中，這正是漢筆大料製小筆的特點。一則由於技術的侷限，因勢利用紫毫的特點；再則為了增加鋒尖的彈力，筆頭短，鋒穎自然比較突出，更富有彈性。

同樣在這處漢墓中，還出土了一隻長竹管做成筆套，整筆能套入筆套之中，這支毛筆的製作應該說是很精細的，筆毫浸入水中毛能自然張開，上下左右輕輕旋轉能自然張合一致，尖齊圓健，均屬上乘。

兩支筆管均為木質，上下同粗，其中居延筆天然木質本色不加任何修飾，自然純真，光豔內含，手感舒適，久玩不膩，越用越光潔。

這種短而粗的形制一直影響到後來唐代，唐代著名的雞距筆可謂此種形制的極致典型。物極必反，至唐末短而粗的形制漸漸發生了轉變。

還有，漢朝的毛筆逐漸重視筆管的質地，還用金銀鑲飾。據東晉著名文學家葛洪在他所著的《西京雜記》中記載：

天子筆管以錯寶為跗，毛皆以秋兔之毫，官師路扈為之。以雜寶為匣，廁以玉璧翠羽，皆直百金。

由此可見，漢代筆桿的造型和裝飾日趨考究，已經遠遠超過了實用價值，毛筆也成了精緻工藝品和身分象徵。這種工藝化傾向對後代影響頗為深遠，到後來達到登峰造極的地步。

在漢代，毛筆作為中國文人的最重要書畫工具，一直受到文人們青睞，所以有許多的別稱，表達了毛筆的文化意蘊。

據東漢文學家許慎在他所著的《說文解字》中說，在先秦時期，毛筆尚無統一的名稱。先秦時期楚國的毛筆稱為聿，吳國叫不律，燕國叫弗，只有秦國稱作筆。秦始皇統一中國後，一律稱為毛筆。一直沿用到後來。

也許是出於對毛筆的珍愛，漢代的文人雅士還為毛筆起了一些別稱和雅號。如毛穎、毛錐子、管城子、墨曹都統、中書君等。

毛穎中的穎，就是筆鋒。後來唐代的大文豪韓愈作有《毛穎傳》，把同類的獸毛聚集在一起並紮縛起來，秦始皇叫蒙恬洗乾淨，然後封在毛管裡，所以叫管城子，或者管城侯。關於這個名稱的由來，要追溯到秦代秦始皇封蒙恬於管城，並一直官拜中書，後人就稱筆為中書君。

閱讀連結

漢代，是中國文字發展的一個變革時期，隸書的成熟，草書的演變，都在這一時期。漢代文字特點促成了漢代毛筆需要「加力、流暢」，還需「耐用」。這一點，和當時的時代是吻合的。

章草，始於秦漢年間，由草寫的隸書演變而成的標準草書。章草有一種解釋為「快書」，即把母字寫快。書寫速度的加快，就需要「利

器」，毛筆也需要「加油」，這就給毛筆的製作提出了一個更新的要求。漢代書寫的變化，也改進了毛筆，並增加了筆法的變化。

▋魏晉南北朝時的毛筆

魏晉南北朝時期，是中國歷史上繼春秋戰國之後的又一個亂世。在這個戰火頻仍、朝運短促的時代裡，每一個王朝的君主以及覬覦王權的霸主們，都積極地謀求著管理好國家的人才和策略。

當時管理朝政最重要的甚至是唯一的方式就是檔案文書，所以各個王朝都十分重視文書的處理保存，這也為毛筆在當時的發展提供了很好的條件。

這一時期，皇帝對掌管天下政事的尚書省、中書省職權的不斷劃分，還表現在他們對史書的重視上。正是鑒於文書的重要性，皇帝才不斷地分化尚書、中書的職權，使尚書省逐漸成為了一個辦理機構，中書省內職權不斷下移。這一時期所編輯的史書、起居注的數量之多，在中國歷史上是少見的。

魏晉時期，是中國書法史上各種書體交相發展的時期。漢末，經歷六十餘年的三國鼎立之後，西晉始立，而作為社會文化之一種的書法藝術，又出現了一次高峰。

中國書法藝術到魏晉時期，是一個空前的豐收季節，在當時，篆、隸、草、行、楷諸體齊備，各立門戶。隸書已經走到東漢末年程式化的末路，楷書趨向成熟。

這時已經不再時行簪筆之風，筆桿逐漸變短。曹魏的學者韋誕很有文才，善辭章，並以製筆和墨聞名當時，他所製之筆，人稱韋誕筆，還著有《筆經》一卷留世。

魏晉著名文學家賈思勰在他所著的《齊民要術》中詳細介紹了韋誕的製筆方法：

　　先次以鐵梳兔毫及羊青毛，去其穢毛，皆用梳掌痛拍整齊，毫鋒端本各作扁極，令均調平，將衣羊青毛，縮羊青毛去兔毫頭下二分許，然後合扁捲令極圓，訖痛頡之。

　　以所整羊毛中為筆柱，復用毫青衣羊毛使中心齊，亦使平均，育頡管中寧隨毛長者使深，寧小不大，筆之大要也。

　　從上述記載中可以看出韋誕的製筆方法，同時也反映出三國魏晉時製筆的過程和特色。關於韋誕，民間還流傳著一些軼聞。

　　韋誕是曹魏時期京都地區人，太僕的兒子，為官任到侍中。韋誕師從張芝，兼學邯鄲淳的書法。他能書各種書法，尤其精通題署匾額。

　　魏明帝時築成一座凌雲台，詔令韋誕題台名。韋誕在寫的時候，有一點寫得上下的位置不得當，魏明帝將韋誕用粗繩繫身吊到台上懸放匾額的地方，就地點正。

　　韋誕感到很危險，恐懼異常。這件事過後，他便告誡子孫，再不要習練大字楷法。韋誕書寫隸書、章草、飛白筆法精妙，也能書小篆。他的哥哥韋康也工習書法，他的兒子韋熊也擅長書法。當時人們說：「一名書法家的兒子，不會有第二種事業的。」可見，世人都讚美韋誕父子。

　　東晉大書法家王羲之也熟知製筆方法，還著有《筆經》，他在書中認為，做筆須用秋兔毫，因為秋兔肥，毫長而銳，只有這樣的毛，才能製成好筆。由此可見，當時毫毛的選採已經極為講究，這為後世積累了豐富經驗。

東晉時，安徽宣城出產一種紫毫筆，是以紫毫兔毛為原料精製而成，筆鋒堅挺耐用，聞名於世。這種精工製作的毛筆，既是當時漢字筆畫變形及繪畫技法發展的需要，同時又對書畫筆法的發展造成了一定的促進作用。

東晉末年還出現了胎毛筆，據後來的唐代著名志怪小說家段成式在他所著的《酉陽雜俎》中記載，南朝梁史學家、文學家蕭子雲用的毛筆，筆芯經常用胎髮。由此可見，古代胎毛筆問世不應晚於六朝時期。

魏晉南北朝時期，草書經章草階段發展成今草，行書在隸楷遞變過程中從產生經過發展到成熟，湧現出了眾多著名書法家，產生了許多重要的書法理論著作，成為中國書法史上光輝燦爛的時代。這些書法上的進步，對毛筆發展也有很大影響。

總之，魏晉南北朝時期，無論是尚書省、中書省記錄檔案，還是書法家表現的書法藝術，都使得筆的使用量增多，從而促進了製筆業的進一步發展。

閱讀連結

據說，中國漢末及魏晉時期最金貴的毛筆是鼠鬚筆，是指由兩種材料製成的。一是以老鼠鬍鬚製作的毛筆。《辭源》中「鼠鬚筆」條：「用老鼠鬍鬚做成的毛筆」。二是即以松鼠之鬍鬚製作的筆。明代李時珍《本草綱目》中載：「世所謂鼠鬚，栗尾者是也。」非老鼠之鬍鬚所製。

鼠鬚筆挺健尖銳，與鬃毫相匹敵。當時書法大家張芝、鐘繇皆用鼠鬚筆；東晉「書聖」王羲之從中得到啟發，用鼠鬚筆寫下了絕世佳品《蘭亭序》。鼠鬚筆製法今已失傳。

唐宋時期毛筆的大興盛

那是在中國北宋時期，著名文學家蘇軾在政治上與王安石實行變法的主張意見不合，在三次上書宋神宗，陳述變法得失無果之後，請求外任。公元一○七一年，皇帝讓他到杭州去任通判。

陳州正好在蘇軾的行程之內，於是蘇軾就順便到弟弟蘇轍這裡來小住。

當蘇東坡聞知汝陽劉「御筆坊」離此只有百十里路程時，就和弟弟等人策馬來到汝陽劉。

劉氏族人得知名滿朝野的大學士蘇軾及其家人前來，大喜過望，熱情接待。蘇軾深諳筆之神奧，於是他提出製作幾支「雞毛為被，狼毫為柱」的毛筆。

劉氏族人按要求精製而成，獻於蘇軾。蘇軾隨即展紙揮毫，運筆自如，十分滿意，連聲讚道：「此筆真乃極品聖物也！」

從此，汝陽劉毛筆系列又添新貴。後來，劉氏族人就把這種毛筆命名為「東坡雞狼毫」，並開始世代流傳。

在唐宋時期，社會經濟文化繁榮，「文房四寶」的製作也進入鼎盛時期。製筆過程中，毛筆工藝改進和毫毛採選的講究，既促成了毛筆特性的提高，也使唐宋的製筆業在魏晉南北朝的基礎上有了較大發展，達到了更加興盛的階段。

唐代的筆，大多出自宣州。宣州成為當時全國的製筆中心，宣州所製的宣筆十分精良，深受唐代書生們的喜愛，也受到了官府和皇室的高度重視，並且成了每年都要向朝廷進貢的貢品。

日本奈良的正倉院所藏中國的唐筆，有斑竹管，有斑竹管鑲象牙，也有全管象牙，撥鏤碧色之管的。這說明唐代毛筆的豐富多彩，工料精緻。

唐代的筆，以兔毫為主，著名詩人白居易在他所寫的《紫毫筆》中說：

紫毫筆，尖如錐兮利如刀。江南石上有老兔，吃竹飲泉生紫毫。宣城工人採為筆，千萬毛中選一毫。

說明當時的宣筆主要用兔毫製作，選料考究，製作精細，十分名貴。

當時宣州的製筆名家有黃暉、陳氏與諸葛氏。唐筆鋒短，過於剛硬，所以蓄墨少，容易乾枯。於是又發展出了一種鋒長精柔的筆。長鋒筆的出現對於毛筆來說無疑是一場革命，它帶來了唐宋時期縱橫灑脫的新書風。

宋代的製筆工藝逐漸趨向軟熟、虛鋒、散毫。當時的製筆名匠眾多，尤其是諸葛氏，為跨唐宋兩代的製筆世家，技壓群芳，堪稱北宋製筆大師。其獨到的製筆工藝和對製筆方法的改進，形成了頗具特色的諸葛氏製筆法，大大促進了毛筆的進步。

諸葛氏中最著名的一個人叫諸葛高。宋代文學家歐陽修在他所寫的《聖俞惠宣州筆戲書》中說，宣城人諸葛高做出來的毛筆個個都很精良。歐陽修還對京師製筆與諸葛氏宣筆進行的比較，他認為京師筆用起來不舒服，而且價錢高，不耐用，不如宣筆。

此外，諸葛高在長鋒柱心筆的基礎上，又創製了無心散卓筆，即在原加工過程中，省去加柱心的工序，直接選用一種或兩種毫料，散

立紮成較長的筆頭，並將其深埋於筆腔中，從而達到堅固、勁挺、貯墨多的效能。

蘇軾曾稱當時的無心散卓筆，只有諸葛高會做，其他人做出來的還不如一般的筆。這種無心、長鋒、筆頭深埋的形制，是對長鋒筆的一種改良，標誌著製筆技術的又一次重大轉變，在毛筆史上具有里程碑式的意義。

諸葛元、諸葛漸、諸葛豐及歙州呂道人、呂大淵，還有新安汪伯立，都是諸葛高的傳人。

宋代最著名的製筆家是吳說。吳說，字傅朋，號練塘，錢塘人，官信州守。吳說是宋徽宗時著名筆工吳政之子，他能繼承家法，極善精究製筆，為當時的書畫家所推重。

宋代的文學家、書法家蘇軾很欣賞吳說所製之筆，作詩賦文，均不用他筆。蘇軾曾說：「中原一帶的士大夫皆喜歡用散毫作無骨字，在市面上所售的筆都是散軟一律。唯有吳說能夠獨守舊法，精工良製，其筆經久耐用，吾甚嘉之。」

蘇軾還評價道：「徐浩的書法之所以為人所貴，關鍵在於鋒藏劃中，力出字外，這就是杜甫所謂的書貴瘦硬方通神。如今有的筆工製出的筆虛鋒漲墨，若寫字皆成為肥書，毫無精氣神，只有用吳說的筆寫字作書，才能盡如人意。」由此可見，吳說所製之筆的技術和能力是當時無人匹敵的。

吳說不僅是製筆家，而且也是書法家。他的書法深入黃庭堅的堂奧，得力於鐘繇，尤善雜書游絲草，所題碑銘匾額，為世所重，傳世書跡有《王安石蘇軾詩卷》。吳說曾經在錢塘北山九里松牌題字，高

宗到此巡視，親御宸翰，撤去吳書。後來，高宗三次觀玩，終覺得不甚滿意，無奈最終還是換上了吳說所書的銘牌。

吳說傳世之簡札，多為信手而書，無拘無束，自由揮寫，不計工拙。白然而又合理地與抒情達意緊密結合。這些簡札最能表現書家的藝術個性，其中不乏上乘之作其榜書沉穩端潤，行、草圓潤流麗。傳世書跡有《三詩帖》、《敘慰帖》、《門內帖》、《行藝詩帖》、《千字文》等，這些名帖對當時毛筆的進步造成了不小作用。

閱讀連結

據說，中國唐宋書法家使用的毛筆基本是用兔毛製成的紫毫筆。據正史書籍記載，安徽宣州用兔毛製成的紫毫筆，以筆鋒堅鋌而著稱於世。宣州陳氏之筆深受唐宋書法家的推崇。

唐宋時期是宣筆的鼎盛時期，宣州成為全國製筆的中心，宣筆聲譽日隆，當時文人墨客以宣城紫毫為上品。此時的宣筆無論在製作技巧，選用材料，或在筆桿的雕鏤藝術上，都已日臻完善，唐代楷書大家柳公權等人都對宣筆有過極高的評價。

■元代毛筆工藝穩步發展

在中國元代，製作毛筆頭的主要原料，通常分為狼毫、羊毫、紫毫、石獾、雞狼毫、豬鬃、山馬、牛耳毫等，在同種毫毛之中的檔次品質是相差無幾的。無論哪一種動物毛，由於這些動物的產地、品種、部位、雌雄、年齡以及生長的季節，所吃的食物，所處的氣候、水土和健康發育狀況等因素的不同而差別很大。

比如羊毛，中國元代白山羊毛的產地很多，全國各地產的山羊毛的品質長度、毛桿粗細、鋒穎長短價值等都不相同。

在元代，宣筆的聲名地位逐漸由湖筆代替。湖州產白山羊，這種羊毛長而色白，尖端鋒穎長而且勻細，性柔軟，特別適宜製作長鋒羊毫筆。

長江三角洲氣候濕潤，水草豐美，這裡飼養的一種白色山羊，所產的山羊毛毛色潔白似玉，毛桿粗細勻稱，鋒穎細長嫩潤，透明發光，歷來被推為製作毛筆的佳品。

這一時期，特別是太湖沿岸的湖州、宜興、無錫、蘇州等地區所產的白山羊，其羊毛品質更是出類拔萃，為優中之優，這就是世界聞名的「湖筆」。

關於湖筆的來歷還有一個傳奇故事。相傳那是秦始皇初年，浙江湖州的善璉還是一個小小的村落，村子裡有遠近聞名的永欣寺，寺中的主持和尚法名叫善真。

有一天，寺裡匆匆進來一位中年漢子，此人身材高大，眉宇間透出一股英武的氣概。他向善真作揖道：「法師，我能否在廟中住宿幾天呢？」

法師見此人生得氣宇不凡，就欣然答應說：「壯士想借宿廟中，哪有不肯之理。」

此人連連拜謝，一聲長嘆後說：「我叫蒙恬，原在朝中率軍，皇上命我到江南收買古玩。我從京都出發，沿途看到許多地方遭受災害，因此將皇上給我收買古玩的銀兩分給受災百姓了，現在銀兩都已分光，古玩一件沒有買到，無法再回咸陽去見始皇了，因此只得來此投宿幾天再作打算。」

就這樣，蒙恬就改名換姓住在永欣寺了。有一天，蒙恬來到村西。突然，他看見河邊一位姑娘因洗衣掉入河中，他立即跳下水去將姑娘救了起來。

姑娘本是村西一個姓卜的漆匠的獨生女兒，叫卜香蓮。香蓮父母見女兒落水被救，對蒙恬感激不盡，為了報答蒙恬的救命之恩，卜家時常做些酒菜送給蒙恬，蒙恬總是婉言謝絕。

香蓮十分心靈手巧，經常到寺中將蒙恬的衣服取回家中漿洗縫補，就這樣來來往往的，二人漸生了愛慕之情。

有一次，蒙恬去卜香蓮家取衣服，路上看見一撮，就順手折下樹枝，他想他經常在朝中查閱兵書，記載軍情，沒有稱心如意的筆，何不將山羊毛用來製筆，平時也可寫詩作文呢！

蒙恬來到香蓮家，向香蓮要了一根絲線，把山羊毛紮在枝條上，用手將羊毛捋齊，用水蘸調了些鍋灰，在白帛上寫了幾個字。他感到比用刀刻輕鬆多了，但是寫起來力不從心，羊毛上沾有油質，很難落墨。

蒙恬寫後，就順手將它擱在窗台上，不料由於用力過大，此筆卻滾落到窗外去了。香蓮忙趕出去拾起，筆已落在石灰缸裡了。香蓮拾起後，見山羊毛捲在一起，上面沾滿了石灰水，她趕緊放到清水內，將石灰水漂洗乾淨，又拔下髮髻上的銅簪將毛理順弄直，拿進屋內蘸了些鍋灰水來寫，沒想到既流暢又順手。

蒙恬這才悟出了羊毛經過石灰水浸過能剝去油質的道理。湖州盛產毛竹和山羊，蒙恬和香蓮就將筆桿的原料改成竹竿，筆毛從山兔毛擴大到山羊毛等，還將毛筆頭納入竹管中。經過兩人冬去春來的反覆

實踐，總結了一整套選料和製作的技藝。蒙恬早有為民造福的夙願，他便和香蓮一起將製筆的技藝傳授給了村民。

善璉人為了紀念蒙恬，後來在善璉鎮建了蒙公祠，每當農曆九月十六和三月十六分別是蒙恬和香蓮的生日時，當地的筆工都要舉行盛大的迎神廟會，以示紀念。

從這以後，善璉的做筆業越來越興旺，做出來的筆不僅尖、齊、圓、健，而且鋒穎清澈，珠圓玉潤，書寫剛柔相濟，得心應手。人們將環繞小鎮的河改為蒙溪，還以「蒙筆生花」、「恬文抒懷」、「蒙氏羊毫」、「香水」、「香塊」命為筆名，並一直沿用著。

到了元代，隨著文人畫的發展，追求以書入畫，注重繪畫筆法的寫意，這種繪畫用筆方法必然要求所用筆鋒要軟硬適中，彈性適宜，且儲水量大，這些特性恰為長鋒羊毫筆所具備。因此湖州所產長鋒羊毫筆，適應了當時文人畫家的需要而聲名鵲起，成為湖筆最具特色的品種。

元代，湖州逐漸取代了宣州，成為製筆中心。原因大致有三，一是宋室南遷，政治文化中心隨之南移。二是宋末元初，大量的筆工遷往湖州或徽州，以避戰亂。三是湖州地區製筆的歷史悠久，原材料豐富。由此可知，太湖地區的書畫家對筆工的提攜，作用不小。

據文獻資料，湖州一帶，家家製筆，筆工不計其數。所謂「浙間筆工麻粟多」。當時，湖州筆工不但最多，而且聲名最著。在元代，湖筆延續了宣筆的傳統，主要生產紫毫筆及兼毫筆。

元代湖州文人沈夢麟描寫的湖州製兔毫筆的繁榮景象，其詩云：

吳興閣老松雪翁，書畫直與鐘王同。當時筆家爭效技，陸穎一出超群工。

　　這首詩的意思是說，筆工們知道若能得到當時書法家趙孟頫的垂青，則必會聲名鵲起而沽得善價，於是他們紛紛向趙孟頫提供製作精良的毛筆。

　　據《紫桃軒又綴》中記載，元代的書法家趙孟頫將筆頭中最好的精豪取出收藏，「凡萃三管之精，令工總縛一管。終歲任之，無弊。」而為趙孟頫做筆的筆工，可能就是沈夢麟詩中的陸穎了。

　　在元代，湖筆筆工在文士筆下出現頻率最高的當屬馮應科，其次便是陸穎、陸文寶、陸繼翁了。

　　學者解縉在他所寫的《題縛筆帖》中說：

　　陸穎本農家而善縛筆，長子尤能知筆之病，次子亦能縛筆。

　　陸穎有筆軒，名筆花軒，陸文寶繼之，這出自於元代學者解縉所著的《筆妙軒》。此外，其間的湖筆世家還有二沈兄弟、溫氏父子等。

　　湖筆筆工駕舟往來南北，又與文人交厚，於是便有相善的文人托筆船給遠方的親友捎帶書鴻。

　　元末，隱居太湖東山希澹園的詩人虞堪，托十年前的故交湖州筆工沈氏兄弟給隱居他處的潘處士捎信，便寫了一首詩贈給二位筆工，詩名《贈湖州二沈筆生，因簡潘隱君》，中有「一番相見又逢秋，扁舟夜雨來滄海」之句。

　　元代，製作毛筆的工藝越發精湛。元代著名文學家孔齊在他所著的《筆品》中寫道：

　　予幼時見筆之品，有所謂三副二毫者，以兔毫為心，用紙裹來年羊毫副之，凡三層。有所謂蘭蕊者，染羊毫如蘭芽包，此三副差小，皆用筍籜葉束定入竹管。

有所謂棗心者，全用兔毫，外以黃絲線纏束其半，取其狀如棗心也。至順間有所謂大小樂墨者，全用兔毫散卓，以線束其心，根用松膠緞入竹管，管長尺五以上，筆頭亦長二寸許，小者半之。後以松膠不堅，未散而筆頭搖動脫落，始用生漆，至今盛行於世，但差小耳。其他樣皆不復見也。

湖筆的製作工序要經過浸、撥、並、配等七十多道工序精製而成，筆鋒堅韌，修削整齊，豐圓勁健，具有尖、齊、圓、健的特色，這就是筆之四德。

元代湖州製筆以善璉為中心，聚集了大批能工巧匠，如張進中、姚愷、潘又新等。隨著時光推移，湖筆製作技術逐漸向周邊地域傳播，促進了江浙一帶製筆業的整體發展。

元代毛筆製作還使用了剔犀工藝。剔犀是指用兩種或三種色漆，在器物上有規律地逐層積累起來，至相當厚度後用刀剔刻花紋。由於刀口斷面可以看見不同的色層，與其他雕漆效果不同，故稱剔犀。元代剔犀工藝發展到至高的水準，為後世所不及。

元代存世文物中有一支剔犀心形紋毛筆，長二十一公分，以黑漆為面漆，中間以紅漆兩道，色感穩重深幽，用刀圓潤婉轉，打磨平整精到，整體曲線柔和，透露出一種沉靜華貴之美。心形紋飾乃是剔犀中最古老的一種剔刻紋飾，早在南宋時期已經普遍使用。

此筆自筆套起，由上而下貫穿相應的心形紋裝飾，而在握筆處用捲草紋作突節，手感舒適，連貫有序，一氣呵成，而無唐突牽強之感。既體現出元代剔犀工藝大氣、敦實的時代特徵，也反映出當時製筆工藝的高度發達。

閱讀連結

　　毛筆作為中國繪畫最重要的工具，它的意義不僅僅在於作為一種手工藝製品的精緻和多樣，更在於它作為中華民族本於自身的生活方式在文化創造上所做出的富於智慧的選擇。毛筆的演進推動了中國山水畫的發展，中國山水畫的演進也在諸多因素上影響到了毛筆的不斷完善。

　　在元代，以長峰羊毫筆為主的軟毫筆對元代山水畫風格變化的影響，以及元代山水畫的風格變化促進毛筆在諸多因素上的不斷完善，都說明元代毛筆與山水畫之間相輔相成的關係。

▌明清毛筆的工藝與鑑賞

　　明清製筆，不僅講求實用，更加講求工藝的欣賞性。當時筆頭選用的毫料主要有羊毫、紫毫、狼毫、豹毫、豬鬃、胎毛等數十種。明代學者陳獻章還創製了一種以植物纖維為原料的筆頭，稱白沙茅龍筆。

　　明清毛筆的形制類型也有增加，出現了楂筆、斗筆、對筆、提筆、楹筆等大型的筆。此外，還有一些是專用以作工筆畫的小型筆。

　　明清毛筆的筆管製作極為考究，在選材上，與以往常用的竹管、木管相比，更講究材料的名貴。如竹管有棕竹、斑竹等，木管有硬木、烏木、雞翅木等。

　　除常見的竹木管筆外，還有以金、銀、瓷、象牙、玳瑁、琉璃、琺瑯等製成的筆管，或為前代已有而此時更常用，或為前代未曾使用而增加的新材質，將其加以鑲嵌、雕刻，使之成為一種精妍的工藝品。

傳世品中較著名的有明嘉靖彩漆雲龍管筆、明萬曆青花纏枝龍紋瓷管羊毫筆等。明清筆管的雕飾也更加繁複精製，有雕為龍鳳、八仙、人物、山水以及各式幾何圖樣的。

　　這種對筆桿材質的講求與裝飾，已經不是出於實用的目的了，而純為了鑑賞的需要。毛筆這種裝飾在明清兩代也有著一些差別，明代形制及裝飾顯得質樸大方，清代則極為繁縟華麗，這是明清兩代時代風格的差別。

　　自從毛筆成為鑑賞和珍藏的對象後，人們便常以珍寶珠玉製毛筆管，以獲裝飾之美或誇耀其財勢和地位。比如清代學者唐秉鈞在他所著的《文房肆考圖說》卷三《筆說》中說：

　　漢製筆，雕以黃金，飾以和璧，綴以隋珠，文以翡翠。管非文犀，必以象牙，極為華麗矣。

　　這說明了此時的毛筆，不僅是書畫工具，有的還是供人鑑賞觀玩的藝術品，已經沒有實用性了。

　　清代同治年間，在杭州經營湖筆的筆商邵芝岩，以五百兩紋銀的重價購入一枝剛被發現的蘭花極品「綠雲」，置於店堂之中，又改店名為「邵芝岩筆莊」，並在所經營的湖筆上刻上了「芝蘭圖」商標。於是，慕名前往賞蘭的人，見筆莊內，並蒂綠雲，翠玉生香，滿架毛穎，穎尖毫健，便聞香選筆。筆莊聲名由此大振。

　　明清時與湖筆並駕齊驅的是湘筆。湘筆是在湖筆影響下，於元末明初崛起，逐漸得到很大發展。

　　湘筆主要產地以長沙為中心，其製筆歷史可溯至唐代郴州筆。明清湘筆主要特色在於筆頭製作方法採用雜紮技術，即將不同筆毫不作

分層，而是相互間雜在一起，取得剛柔相濟的效果，並有「水毫」、「兼毫」等著名品種，都有廣泛影響。

明清毛筆製作已形成湖筆、湘筆等名品並存的局面。各地製筆業競相發展，進入了毛筆製造業的鼎盛階段。這種狀況，同時也適應了明清書畫技法的多種面貌對毛筆性能的不同需求。

筆筒在古代文具中出現得最晚，大致到了明朝晚期，文人的案頭才設置筆筒。這與一般人的想像有些出入，筆筒造型簡單，一般口底相若，呈筒形，少有大的變化。比起其他文具，筆筒簡單而實用，可在明朝中葉之前，文房用具中卻沒有筆筒。筆筒的前輩大致有筆架、筆床、筆格幾種。

明清時期，湧現出許多著名筆工。張文貴是明代筆工，杭州人，他擅長製作畫筆，有「畫筆以杭之張文貴為首稱」的讚評。

周虎臣，清初著名筆工，江西臨川人。製筆規模較小，以自產自銷的方式經營，公元一六九四年在蘇州開設「周虎臣筆墨店」，專門製作經營毛筆。後於公元一八六二年擴展到在上海開設分店，而後總店也遷至上海，成為擁有一百多名筆工的作坊。周虎臣之子繼承父業，連續七代，這都為明清時期的毛筆推廣做出了貢獻。

施文用也是清代著名筆工，精於製作筆翰，大多作為貢品，進獻皇宮內府，被達官貴人視為案頭清玩。筆桿常標「筆匠施阿牛」記號，清乾隆皇帝鄙棄其名，改為「施文用」。此後施文用的名字在湖筆界有了盛譽。

王永清，清代筆工，他善製筆，不傳徒不設肆，治筆於家，製筆做工精細。清代學者包世臣在他所著的《藝舟雙楫》中記有王永清，原文是這樣寫的：

吾之治筆也，先納筆頭於粗管，修去其曲與偏之甚者，膠尖，俟乾透，乃倒梳其根，令淨，換管再絜，又擇去不甚直而圓者，再膠再梳，又恐曲與扁者雖淨，或有圓正而其材不長，不能齊尖者廁其間。

上齊則下所入管者少而根硬，下齊則腰發胖而尖薄，是亦未足以發揮指力，曲折如意也。又擇而梳之，然後固絜其根而黍以投於精管，故終筆之用，而無一褪毫，尖盡禿而筆身仍韌好不僵也。

王興源，清代筆工，浙江歸安善璉鎮人，他在揚州設肆賣筆，是湖筆名師之一。李馥齋，清代北方筆工。道光時人。精於紫毫兼羊毫製筆，尖，齊，圓，健四德皆備。

王興源又能製作捲心筆，其功能超過一般規範，大可作擘窠巨字，小可作楷書，為當時書法家文人所稱讚。

北京故宮博物院收藏了明代毛筆文物數十件，其中絕大多數是當時宮廷毛筆精良華麗的代表，代表了當時毛筆製造業的最高工藝水平。故宮收藏的明代黑漆，彩漆描金雲龍，龍鳳管筆就是一例。

這些毛筆管，筆套均用黑漆為底，用彩漆描繪山海，大海波濤洶湧，山石聳立其間，浪擊山石，驚濤四起，寥寥數筆，勾畫出一派海闊天高的意境。加上彩漆描繪精細，色彩明麗和諧，畫面構圖主次分明，布局嚴謹。筆管和筆套鑲金扣，增添了宮麗華貴之感。

筆頭毛色光潤，渾圓壯實，葫蘆式鋒尖錐狀，美觀挺拔，精工巧製，尖，齊，圓，健四德完備，是明代製筆水平的實證，是傳世「文房四寶」中的珍品。

毛筆雖然是實用工具，但是其隨著社會經濟文化發展，製作工藝的不斷改進，使毛筆日益完善和精美，逐漸也成為收藏、鑑賞的珍玩古物。

文房四寶：紙筆墨硯及文化內涵

揮毫天下 毛筆

毛筆不易保存，筆毫易壞，所以毛筆的鑑賞更著眼於裝飾意味濃厚，色彩艷麗的筆管上。筆毫形制是為書寫、繪畫的需要而改進的。古人以竹筍式筆毫為中國傳統品類，屬於短鋒羊毫，兼毫筆類，鋒短而粗，形如筍狀，落紙凝重厚實，除實用外還可以進行觀賞。

還有一種蘭花式筆毫，也是中國傳統毛筆品類之一，筆頭圓潤，潔白純淨嬌柔，似含苞欲放之玉蘭，給人以秀美之感，賞心悅目。古代還有一種筆毫做成葫蘆式，兼毫圓潤堅勁。

自筆管成為鑑賞和珍藏的對象後，人們便常以珍寶珠玉製毛筆管。如古文獻中說，古代製筆，「雕以黃金，飾以和璧，綴以隋珠，文以翡翠。管非文犀，必以象牙，極為華麗矣」。可見古代的毛筆，不僅是書畫工具，還是供人鑑賞觀玩的藝術品。

古代工匠在周不盈寸的毛筆管上，巧妙地描繪，鐫刻山水人物，花卉鳥獸，足以表現工藝的獨特高超。

鑑別明清的毛筆，首先對保存的遺物和各個時代古筆的歷史要做系統瞭解和認識，分清筆的歷史上限下限，區分製筆地區，把握各時廷御製品。

其次看筆毫完好與損壞情況。而後再著眼於筆管的裝飾，是否有製筆名家的鐫刻，是否有名人的贈語及題跋。

對製筆名家和名人的時代特點、個人風格，要有豐富的科學文化知識，才能識別和鑑別，從而審定其文物價值。

毛筆是「文房四寶」之首，它的性能好壞，直接影響了中國的書畫藝術水平。因而從使用到保養，都是中國文人非常重視的。

在毛筆的運用上，有很多的講究。毛筆的筆頭，主要由筆鋒和副毫組成。所謂筆鋒，是指筆頭中心一簇長而尖的部分；所謂副毫，是指包裹在筆鋒四周的一些較短的毛。

在運筆過程中，筆鋒與副毫發揮著不同的作用。筆鋒是筆毫中最富有彈性的地方，它決定著筆畫的走向和力度，所以有「筆鋒主筋骨」之說。

但是光有筋骨而無血肉的毛筆字是不美的，所以歷代書家在書寫時都不是單用筆鋒的，而且筆鋒與副毫也無法截然分開，而須兼用副毫。副毫控制著筆畫的粗細。副毫與紙的接觸越多，筆畫越顯豐滿。故又有「副毫豐血肉」之說。

書法家在運筆過程中，總是根據自己的審美觀來協調運用筆鋒和副毫的。看重筋骨，以瘦勁為美的人，就少用副毫，而既重筋骨又重血肉，以豐腴為美的人，就必然多用副毫。

毛筆的筆頭，按其部位大體又可分為筆尖、筆肚和筆根三部分。再把筆尖至筆肚的那一部分分成三等分，靠筆尖的三分之一這一段稱一分筆，從筆肚到筆尖這一段稱三分筆，中間部位到筆尖這一段稱二分筆。

使用一分筆書寫，筆畫就顯得纖細、瘦勁。如初唐時的書法家褚遂良、薛稷常用此法，宋徽宗的瘦金書也是突出的範例。

褚遂良擅長書法。他少年時師從虞世南研習書法，長大成人後又師法王羲之。褚遂良的真書頗得王羲之的清秀媚逸的風格。褚遂良的隸書、行書達到絕妙的境界。他曾將自己的書法傳授給史陵。然而史陵的書法太古直，失之於疏瘦。

有一次，褚遂良問虞世南：「我的書法跟智永禪師比較誰的更好些？」

虞世南說：「我聽說智永禪師的書法一字值五萬錢，你的字能賣到這個價嗎？」

褚遂良又問：「跟歐陽詢比較又怎麼樣呢？」

虞世南說：「我聽說歐陽詢不挑選紙筆。不論用什麼樣的紙和筆，都能隨心所欲地書寫。你能做到這樣嗎？」

褚遂良說：「既然如此，我為什麼偏要講求對筆、紙的選擇呢。」

虞世南說：「要使手、筆相協調，互相配合，這是最難能可貴的啊！」褚遂良心領神會，高高興興地告辭了。

這說明了宋徽宗開創的瘦金體書法，挺拔秀麗、飄逸犀利，即便是完全不懂書法的人，看過後也會感覺極佳。

到了明清時期，傳世不朽的瘦金體書法作品有《瘦金體千字文》、《欲借風霜二詩帖》、《夏日詩帖》、《歐陽詢張翰帖跋》等。此後八百多年來，迄今沒有人能夠達到他的高度，可謂古今第一人。

在明清時期，使用二分筆書寫，筆畫則顯得圓潤、俊健。如晚唐的柳公權、元代的趙孟頫多採用二分筆。

使用三分筆書寫，筆畫就顯得豐腴、渾厚，如中唐的顏真卿、宋代的蘇東坡。

一般說來，使用三分筆寫字，就已經達到用筆極限了。古人有使筆不過腰的說法。如過腰用筆，一是極易出現墨豬，而且筆鋒提起時無法彈回；二是容易導致筆鋒開岔收不攏；三是大大縮短筆的使用壽命。

對於初習字者，往往易出現兩個極端，一是不敢鋪毫，單用筆鋒書寫，字顯得纖弱無力；二是肆意鋪毫，甚至用筆根書寫，字顯得臃腫、贅疣。所以，初習字者應首先注意正確地使用筆位。

在明清時期，對於毛筆的保養，是一個學習書法者的基本功。毛筆的保養方法非常重要，甚至影響到書法的學習，這裡面也有很深的學問。

啟用新筆，首先要開筆。將買回來的筆用溫水泡開，浸水時間不可太久，筆鋒全部散開即可，不能讓筆根的膠質也化開了，否則就會變成掉毛筆。紫毫較硬，宜多浸在水中一些時間。

寫字之前，潤筆是必要工作，不能拿起筆來，一沾墨就寫字，這種習慣是錯誤的。正確的方法應該是先用清水將筆毫浸濕，隨即提起。切忌不可久浸，以免筆根之膠化開，之後將筆倒掛，直至筆鋒恢復韌性為止，大概要數十分鐘。如果不經潤筆即書，毫毛經頓挫重按，會變的脆而易斷，彈性不佳。

然後可以開始寫字，即入墨。入墨要力求均勻，且使墨汁能滲進筆毫，須將清水先吸乾，可以筆在吸水紙上輕拖，直至乾為止。所謂乾，並非完全乾燥，只要達到正常容墨就行。墨少則過乾，不能運轉自如，墨多則腰漲無力，都是不佳的。

書寫之後則需立即洗筆。墨汁有膠質，若不洗去，筆毫乾後必與墨、膠堅固黏合，要再用時不易化開，且極易折損筆毫。

筆洗淨之後，先將筆毫理順並吸乾裡面的水。再將筆懸掛於筆架上，可使餘水繼續滴落，直到乾燥為止。需注意應在陰涼處陰乾，以保存筆毫原形及特性，不可曝晒。保存筆的要領以乾燥為尚。

此外，新筆應裝入紙盒或木盒內，還需要防蟲蛀，經常晾晒，防止生霉。如果用過的筆沒有立即清洗，積墨黏結，可用溫水浸泡，不可硬性撕散或用開水浸泡，以免斷鋒掉頭。

善於使用毛筆，是對中國傳統文化的一種繼承。幾千年來，毛筆為創造漢族民族光輝燦爛的文化，為促進漢民族與世界各族的文化交流，做出了卓越的貢獻。

閱讀連結

明代在毛筆筆尖的製作上，發展了兼用兩種硬度不同的毫髮製作毛筆，以適應書法繪畫技法的成熟發展。為了讓筆尖呈現豔麗的樣貌，工匠們廣泛取材，以具有天然色澤的毛髮製作筆頭。

明清宮廷毛筆更是精美，製筆工匠為了使宮廷筆呈現出質佳、色美、形巧的特色，中國工藝品雜項中幾乎所有的材質和工藝都被古人運用到了筆的製作上。值得注意的是，在筆管的裝飾風格上，明代筆稍顯質樸大方，清代筆則極為繁縟華麗。

翰墨春秋 古墨

墨是「文房四寶」之一，是書寫、繪畫的主要顏料。墨是中國古代書寫中必不可缺的用品，借助於這種獨創的材料，中國書畫藝術的奇妙意境才能得以實現。

墨是書畫家的至愛，記載了中國歷史與文化的全部內容，為中華文明的傳播，造成了重要的作用。

古代製墨所採用的原料主要有松煙、漆煙和桐煙。從製成煙料到最後完成出品，其中要經過入膠、和劑、蒸杵及模壓成形等多道工序。墨模的雕刻就是一項重要的工序，也是一個藝術性的創造過程。

▌墨的起源及古墨特點

　　傳說在西周時期，有一個擅長詩畫的人，他名叫刑夷。一天，刑夷在河裡洗手時，看見河面上漂著一件黑乎乎的東西，他懷著好奇心撈起來一看，原來是一塊尚未燃盡的松炭，便又隨手丟進了河裡。

　　刑夷撈完松炭後發現，自己一雙剛剛洗乾淨的手染上了一道黑黑的顏色。他不禁思忖道：「松炭既能染色，是否可以用來寫字呢？」想到這，他趕緊追到下游，他重新把那塊松炭撈了起來。

　　刑夷把松炭帶回家，用磚頭將它搗碎，研成粉末。妻子王氏把一碗麥粥端到刑夷面前，說：「你幹什麼呀？快吃飯吧！」

　　刑夷朝麥粥望了一眼，他靈機一動，捧起黑粉末，「嘩」地撒在瓷碗中。王氏驚訝地說：「啊呀，你瘋啦！」

　　刑夷笑了笑，沒有回答，他拿起筷子，朝碗裡蘸了幾下，朝牆上劃了幾下，牆上出現了一道道黑色的痕跡。

　　刑夷高興地叫了起來：「哈哈，我找到寫詩作畫的材料啦！」

　　從此，刑夷便用松炭粉末調成的液體寫詩作畫。這種液體，就是中國最原始的墨汁。

　　中國墨的起源與國人書寫或描繪的行為緊密相關，可以追溯到極為久遠的年代。前人由於認識的侷限，故稱上古無墨。

　　其實，墨的起源比筆還要早。中國早在商周以前，墨就已經作為一種黑色顏料，開始用於書寫。早期的墨都是採用天然材料，甚至用墨斗魚腹中的墨汁為墨，進行書寫或染色。

近代以來，隨著考古學的不斷發展，一些有關墨的文物陸續被發現，這些直接或間接的考古材料為人們大致勾勒出了墨的起源及發展軌跡。

河南殷墟出土的甲骨文上，有用朱和墨書寫文字的痕跡，表明在甲骨文上書寫的文字，紅色是硃砂，墨色是碳素單質，這證明硃砂和墨在殷代就開始被巫人用來書寫文字了。在商代石、玉、陶器的表面，也曾發現過墨書的遺存。

另外，傳說古代曾用漆書，但未被考古發現所證實。早期的墨尚不能製成墨塊而是零碎的小片，使用時撒在硯上，用研石壓住磨成墨汁。

據宋代學者李孝美在他所著的《墨譜》中記載：最早的墨是用漆和石粉所做。元末明初學者陶宗儀在《輟耕錄》卷二十九中云：

上古無墨，竹挺點漆而書。中古方以石磨汁，或雲是延安石液。

文中所講的墨就是古代的「石墨」，是最原始的墨，用天然石炭製成，使用時從研石在硯石上磨成粉末，再滲以水融成墨汁使用。

在陝西臨潼姜寨遺址出土的那套繪畫工具中，有一根石質磨棒，它的用處就是用來研墨的。由此可推定，早在五千年前的仰韶文化時期，就已出現了原始的石墨。

現存最早的人造墨的實物，是公元一九七五年湖北雲夢縣睡虎地四號古墓中出土的墨塊。此墨塊高一點二公分，直經為二點一公分，呈圓柱形，墨色純黑。同墓還出土了一塊石硯和一塊用來研墨的石頭。

　　石硯和石頭上均有研磨的痕跡，且遺有殘墨，可與先秦道家莊子所說的「舐筆和墨」相印證。說明早在秦朝以前，中國已經有了人造墨和用於研磨的石硯。

　　後來，人們在河南劉家渠東漢墓中出土了五錠東漢殘墨。其中有兩錠保留部分形體。這兩錠殘墨呈圓柱形，係用手捏製成形，墨的一端或兩端具有曾研磨使用的痕跡。

　　這兩錠尚保留部分形體的東漢殘墨和湖北雲夢縣睡虎地四號墓出土的秦朝或戰國末期的墨塊，以實物證明，中國在秦漢時期，已經有了捏製成形的墨錠。也就是說，中國在三世紀之前，已經有透過一定的工藝方法製成的人造墨在應用了。

　　常言道，墨分五色，即焦、濃、重、淡、清。透過淨水的調和，再加上白紙自有的顏色，統稱為「五色六彩」，並由此創造出一個豐富多彩的意象世界。更有人將水墨看作是中國道家哲學的物化，透過黑白的純素之道，表達幽玄深邃的認知和感悟。

閱讀連結

　　關於墨的發明，歷史有許多記載。明人朱常淓《述古書法纂》云：「邢夷始製墨，字從黑土，煤煙所成，土之類也。」說明中國人工墨的歷史起始於周代周宣王時期。明代學者羅頎在《物原》一書中也稱：「邢夷作墨，史籀始墨書於帛。」

　　除了文字之外記載，民間傳說中也有關於墨的故事。據傳說，春秋時晉成公出生時，其母夢見有人用墨畫成公臀部，並說這小孩將成為晉國的君主，後來果然應驗了夢中之人的預言。晉成公故有「黑臀公子」的雅號。

■秦漢時期韋誕開創製墨

秦漢時期，是墨發展歷史上的一個重要時期。以松煙墨的大量流行及韋誕製墨祕方的出現為標誌，中國古代製墨工藝經歷了一個大的變革而進入了成熟時期。

這時出現的松煙墨，就是用松木燒出的煙灰，再拌之以漆、膠製成，其品質遠遠要勝過石墨。

秦漢時期油煙墨的製法是，將易燃的燭心，放在裝滿了油的鍋裡燃燒，鍋上蓋好鐵蓋或呈漏斗形的鐵罩。等到鐵蓋或漏斗上布滿煙炱，即可刮下來，集中到臼裡，加入樹膠，混合攪拌，使其成稠糊狀。然後將成稠糊狀的墨團，用手捏製成一定的形狀，或放到模具裡，模壓製成具有一定形狀的墨錠。

松煙墨的製法則是透過燃燒松木來獲取松煙粉末，然後與丁香、麝香、乾漆和膠加工製成。

三國時期學者曹子建曾經寫詩道：「墨出青松煙，筆出狡兔翰」，是說墨是松煙製作的。可見松煙墨應用之廣。

秦漢時期的墨還沒有製成錠，而只是作成小圓塊，它不能用手直接拿著研，必須用研石壓著來磨，這種小圓塊的墨又叫墨丸。這時之所以製成小丸狀，是因為用膠不多，加上膠的品質不是很高，很難把墨丸做得大。

這一時期，墨的製作工藝也有所發展，出現了具有一定硬度和形狀的墨錠，以隃糜即今陝西千陽製墨最為有名。

文房四寶：紙筆墨硯及文化內涵

翰墨春秋 古墨

東漢時的人們發明了墨模，墨的形式趨於規整，從小圓塊改進成墨錠，它經壓模、出模等工序製成，可以直接用手拿著研磨。由丸狀變化為塊狀，這與當時用膠配方的改進也有很大的關係。

關於塊狀墨的記載，最初見於東漢學者應劭的《漢官儀》，這類墨的實物曾在河南陝縣劉家渠東漢墓出土。

漢代的墨很珍貴，一般人很難得到。當時的松煙墨有個缺點，就是非常不容易保存。因為墨是動物膠加工調合成形的，而動物膠容易受潮生霉，失去黏合性能，墨的形體便由此自行損壞。

漢代製墨業已初具規模，出現了一批名墨工和名盒墨產地。當時的一位名墨工田真擅長製墨，很受後人稱道。

名墨產地主要集中在扶風、隃麋、延州等地。漢代宮廷設置掌管筆、墨、紙以及封泥的專職官員。

東漢隃麋地區有大片松林，盛行燒煙製墨，墨的品質很好。據漢代古籍說：「尚書令、僕、丞、郎」等官員，每月可得「隃麋大墨一枚，小墨一枚」。

因此，古人詩文中，稱墨為「隃麋」。後世製墨者，用「古隃麋」作墨名，以表示其所製之墨，歷史悠久，墨質精良。

到了魏晉南北朝時期，松煙墨的生產已走向全面成熟。魏初在漢代燒松取煙製墨的基礎上，全面改進生產工藝和配料，極大地提高了松煙墨的品質。

著名書法家韋誕為松煙墨的改良做出了重要貢獻。韋誕的製墨法是：

以好醇松煙乾搗，以細絹篩於缸中，篩去草芥。煙一斤以上，好膠五兩，浸梣皮汁中。可下去黃雞子白五枚，亦以真珠一兩，麝香一兩。皆別治細篩，都合調下鐵臼中，寧剛不宜澤，搗三萬杵，多亦善。

從這段記述中可以看出，東漢時期的製墨工藝，已包括去雜、配料、春搗、合墨等工序。其中，「去雜」是篩去製墨原料「煙灰」中的雜物，使其成勻細粉末狀；配料，是把篩過的煙炱與膠、硃砂、麝香、梣皮等膠和輔料，按配方要求匹配混合。

春搗，是把配好的料置於鐵臼中進行春搗，春搗次數不能少於三萬下，越多越好；合墨，即將春搗過的墨泥，按要求製成成品墨。

製墨時間要求在每年的二月和九月，此時天氣不冷不熱，是合墨的最佳時機，因為天熱了墨容易變質發臭，天冷了墨塊不易乾燥。

韋誕首開以貴重藥物製墨先河。除了陝西隃糜墨和江南松煙墨外，南北朝時期河北易州山產的「易墨」亦嶄露頭角，引人注目。

易水流域生長著大片優質的古松，墨工利用當地得天獨厚的自然條件生產出品質上乘的佳墨，深受大江南北書法家的歡迎。

易墨成了北方墨的代表，易水墨工在全國製墨行業中享有很高知名度，代表人物是北朝易州奚氏家族。東漢以後，出現了模製的墨錠，墨質堅實，形制規則，尺寸增大，已經可以用手直接執之研磨。

進入魏晉時期，比如江西南昌附近東晉墓所出黑色扁條狀墨塊，已長達五點五公分，寬四點一公分，厚兩公分，兩端切平，與後世的墨已無大差別。

再比如江蘇江寧東晉墓發現的一件黑墨，殘塊仍有四點八公分，完全能夠直接用手執來研磨。

中國古代用墨，秦朝以前，以墨粉合水而用，秦漢始成墨丸、墨挺，後漢用墨模壓製成各種形狀。模壓製墨一直延續至今。

自漢魏韋誕始，公元一七○○餘年，製墨名家輩出，品式繁多，技藝精湛。可是因多年散失，能保留下來的已經是鳳毛麟角、彌足珍貴了。

閱讀連結

漢代的隃麋就是現在的陝西千陽，此地以製墨而聞名，故隃麋成為古墨的代稱，名「隃麋墨」。後來晉代女書法家衛夫人所著《筆陳圖》中說：「其墨取廬山之松煙代郡之鹿角膠十年以上強如石者為之。」

隨著製墨技術的發展，到了漢魏時期，墨丸已經非常普及。這一時期的人們用墨非常考究。當時人們製墨不僅講究墨煙，還講究用膠，甚至還要放入珍珠、麝香等藥物，以增強墨的光澤顏色，除袪異味令其有香氣。

■唐代奚氏的精湛製墨

隋唐時期，製墨更加受到人們的重視，政府專門設官辦製墨廠。當時有一個叫祖敏的墨官，最為著名，他製的墨，名聞天下。

祖敏研究朝鮮進貢的松煙墨的製作經驗，多方取材配方，採用古松煙與鹿角膠煎膏和成製墨的方法，製出來的墨品質好，享譽天下。

唐代製墨已有多種顏色。據史書《唐書‧韋述傳》記載，韋述家中藏書宏富，全都是經他親自校點，「黃墨精謹，內祕書不逮也。」

黃墨，是用雌黃研細加膠合製的墨，多用於修改文稿或者點校圖書。朱墨更是被當時徽州居民製墨家傳戶習，廣泛使用，它是用硃砂研細加膠而成，但容易褪色。

　　唐末五代由於戰亂頻繁，大量北方墨工紛紛南遷，製墨中心也隨之轉移。此後，徽墨雄踞天下，在製墨業中占據主導地位。

　　墨模在唐代的製墨業中逐漸地普及。墨的煙料搗杵原來盡用人力，因為人的握力有限，所以墨模便應運而生。墨模的壓力大，因此而製成的墨質堅實而耐用。

　　同時，由於墨模的出現，墨的形狀也越來越豐富多彩。在江蘇丹徒的南朝墓葬中，曾出土一錠扁圓柱體墨，長三公分，寬四點二公分，厚一點九公分，墨色純黑，質堅硬，據分析可能是用模壓製成的。當時地方政府每年要向朝廷進貢龍鳳墨四斤，史稱「貢墨」。

　　唐代製墨業空前興盛，製作益精，名匠輩出，製墨中心從陝西地區擴大到山西、河北，其中以河北易州最有名。唐代有專門製墨的著名墨工，如祖敏、奚鼐、奚超等人。唐末乃至歷代各朝中最負盛名的製墨大師是奚超。

　　奚超是河北易州人。唐代末年，奚超全歙州，見歙地多黃山松、且質優，新安江流域的水質又好，故留此重操舊業。其子奚廷珪更是有心，見當地穆姓墨工所製之墨頗具特色，便虛心求教、潛心揣摩。

　　奚超潛心鑽研，總想研製出「一點為漆」的墨，可是只因他年齡大了，已是力不從心，他便把希望寄託在兒子奚廷圭身上。

　　奚廷圭年輕自信，他認為父親的那套製墨技術太落後了，於是他就另起爐灶，開始了自己的製墨研究。他念了兩年私塾，會舞文弄墨，很得當地鄉紳王水才的兒子王白的欣賞，奚廷圭與王白是好朋友。

　　王白因為祖墳地之爭與鄰近一鄉紳汪永財要打官司，他找來奚廷圭出主意。奚廷圭聽說朋友要打官司，說自己願意免費提供他研製的最好的「一點為漆」之墨寫訴狀。王白聽後甚喜，連聲說：「好、好，現在你就給我磨墨寫，告汪永財。」

　　第二天，王白把狀子送到了縣衙，知縣宣布三日後開審。開審這天，奚廷圭早早來到了縣衙聽審，一會汪永財和王白父子才來到。

　　「升堂！」知縣大人驚堂木一拍：「王白告王水才一案現在開審！」

　　王白立即說道：「知縣大人，你是否看錯了呢？是王白告汪永財，不是王水才……」

　　知縣大人細細一看，揚起狀紙說：「什麼，告汪永財？請問，這可是你送給我的訴狀啊！」

　　王白連連點頭。知縣大人又說：「那就請你過來看看，是我看錯了還是你寫錯了？」

　　王白一看，果真寫的是王水才，他簡直不敢相信，這突如其來的變化，讓他頓時束手無策，這豈不成了兒子告父親了啊！王白立即對知縣大人拱手作揖說：「知縣大人，你說我怎麼會告我的父親呢？」

　　「在我這公堂上，妻告夫、子告父的多的是。你看正堂上那四個子：『明鏡高懸』。王白你大義滅親，伸張正義，這是好事啊！本縣應該支持才是。」

　　汪永財連忙說：「是啊是啊……」

　　「快審、快審！」堂下看熱鬧的人也起鬨地喊。奚廷圭對王白搖頭擺手，王白明白了，說說：「知縣大人，我不告了，不告了！」

「不告了，你是說撤訴狀？」知縣大人問。

「是是是、撤撤撤……」王白立即跟知縣大人和堂上堂下的人行禮磕頭。

知縣大人驚堂木一拍，大聲說道：「你戲弄本官，本縣暫且不究，可此案你要撤了，以後就不許再告。退堂！」

一場官司就這樣莫名其妙地結束了。從衙門出來，王白立刻問奚廷圭是怎麼回事。奚廷圭說那天他是親眼看見寫的，他也不知道怎麼回事，莫非是有人暗中把名字改過了？

王白說：「狀紙上看不出有改過的痕跡啊！」

回到家，王白要奚廷圭照先前寫的狀紙再重寫一張，然後把狀紙高掛在牆上，面對狀紙久久地思索著，突然，他明白過來了，就對奚廷圭說：「這是有人動了手腳，你看，把『汪』的三點、『永』字的頭、『財』字的『貝』字邊去掉，不就成了『王水才』三個字了？」

奚廷圭簡直驚愕不已，他想了想說：「就算汪永財與知縣大人串通好了，可這墨筆字怎麼會去得一點痕跡也沒有呢？」

「拿水來！」王白立馬吩咐人端來一盆水，他用一支毛筆蘸滿水輕輕地對著那紙上的「汪永財」三個字的頭和邊小心洗刷，不一會兒，「王水才」三個字就清晰地顯露出來了。

事情一目瞭然，氣得王白把筆往盆中一摔說：「奚廷圭！這就是你研製的『一點為漆』？這樣一洗就沒有了半點痕跡，你這還叫什麼『一點為漆』之墨？真是氣死我也！」

奚廷圭一看此番情景，頓時啞口無言，顏面掃地，他連連給王白和他父親陪不是，覺得太對不起王白了。奚廷圭怕遭眾人恥笑，就決定全家南遷。

臨走時，奚廷圭來王白家辭行，他拉著王白說：「我這一去，就不會再回來了，不過請你相信，『一點為漆』之墨，我一定要研製下去，請靜候我佳音！」

奚廷圭同父親來到安徽黃山，見這一帶山上松林茂密，燒煙製墨的原料豐富，父子倆甚是高興，於是決定就在這裡安下家來，這裡屬歙州管轄。

安下家後，奚廷圭踏踏實實地潛心鑽研，他利用這裡的古松為原料，又改進了搗松、和膠等技術，終於研製出了豐肌膩理、光澤如漆、經久不褪、香味濃郁的「一點為漆」之墨。

研製出此墨後，奚廷圭立即給遠在易水的王白以書信報喜。王白接到奚廷圭書信後，立馬決定南遊一趟。王白來到歙州，讓他大開眼界的是歙州城內各種筆墨紙硯的店鋪比比皆是，街道上一片繁榮，可謂是文房四寶之都了。

王白行至一湖邊時，見一潑皮在戲弄一小姐，王白上前把那潑皮順勢往旁邊一推，潑皮卻撞到了石墩上，當時就頭破血流。

王白連忙催小姐快走。小姐離去時，從身上取下一塊玉珮遞給王白，說：「謝謝救命之恩，我姓李，有事來金陵府找我。」

第二天，王白找到了奚廷圭住處，把遇見潑皮的事說了出來。奚廷圭聽後說道：「我剛從歙州城回來，現在到處張榜緝拿兇手，聽說那潑皮死了。那潑皮在歙州是出了名的，誰也不敢惹他，潑皮父母把這事告到了官府，官府正到處抓你呢！」

「這可怎麼辦？」王白也急了，他在屋裡轉來轉去，當他走到奚廷圭書桌前，看見桌上的硯台裡有磨的墨時，他頓時計上心來，大聲說：「有了有了！」

王白說完，用手把硯台裡的墨就胡亂地往自己臉上抹去，瞬間功夫，王白完全變成了一個黑臉人。就這樣，王白憑著這一張黑臉，便逃過了這一劫。

住了些日子，奚廷圭與王白飽覽了黃山風景。王白又決定到金陵去看看，金陵當時是南唐的首府所在地。王白到了金陵，到處卻找不到客棧，他正疑惑時，見前面一門樓燈火通明，他便走了過去，原來這裡正是金陵府。

王白在欣賞金陵府時，他被守卒抓去了。他想起了曾經救過的李小姐的話，就把玉珮亮了出來，說：「我是來金陵府見李小姐的。」

守卒馬上通報上去，不一會，王白被傳進了宮內。走進宮裡，王白看到李小姐和侍從們正在迎他，小姐說：「你到底是何人？怎麼變成這般模樣呢？」

王白知道自己抹了黑臉，就說出了事情的前前後後。李小姐知道真相後，趕忙叫人端來清水讓王白洗臉。原來，這李小姐正是南唐後主李煜之女。

李小姐讓王白立即去見父皇，哪知王白臉上抹黑的怎麼也洗不掉。李小姐又讓侍女拿最好的洗滌用品給王白又洗又擦，但王白一臉黑墨還是除不去。

李煜來了，他問明了原委，知道王白的黑臉是因為墨汁塗得而洗之不去時，他驚道：「還有這等事……這墨真是好墨、好墨呀！沒想到在我南唐，出了這等好墨，那真是『一點為漆』呀！」

「是是是！」王白連連點頭。

李煜又問：「這墨是何人所製？」

「歙州奚廷圭。」

「此墨不僅『一點為漆』，而且他臉上至今還留有墨的馨香，不信，公主你過來聞聞。」李煜說。

李小姐一聞，果然如此。

李煜立即下旨：「傳奚廷圭進宮！」

奚廷圭進宮後，朝廷上下大誇其墨是真正的「一點為漆」，而且還留有悠悠馨香。李煜即刻令奚廷圭為南唐的墨務官，並賜給「國姓」的獎勵。於是，奚氏全家一變而為李氏，奚廷圭就成了李廷圭，也成了一代墨家宗師。

王白也因救了李小姐，就留在了宮中幫助奚廷圭料理墨務，那張黑臉就成了李墨的金字招牌，人們是有口皆碑。

到了後來宋宣和年間，就出現了「黃金易得，李墨難求」的局面。後來，歙州更名為徽州，李墨及其他各家之墨，遂統一改名為徽墨。徽墨之名，就這樣形成了，徽墨傳奇，也在百姓中廣泛傳開了。

原來，奚超父子改進了搗煙、和膠的方法，形成了一整套操作規程，所造之墨在品質上超過了易州墨，被人譽為「拈來輕、嗅來馨、磨來清」，「豐肌膩理、光澤如漆」的佳墨。

奚氏全家一變而為李氏，成為千古美談。從此李墨名滿天下，其墨被譽為「天下第一品」。李墨「其堅如玉，其紋如犀」。

據記載，北宋書法家、文字學家徐鉉，幼時曾得一錠李墨，與其弟徐鍇共同研磨習字，「日寫五千」，整整用了十年。更令人讚美的是，磨過的墨，其邊有刃，兄弟倆還常用它來裁紙。

可見，李墨除了配料精良，在製作時是尤重捶打砸實，故其墨耐磨耐用，能裁紙。據史書《新唐書》記載：

祥符中，治昭應宮，用廷珪墨為染飾，有貴族嘗誤遺一丸於池中。踰年臨池飲，又墜一金器，乃令善水者取之，並得墨，光色不變，表裡如新。

可見，李墨之質地確實有異於常墨。李廷珪之弟廷寬，廷寬之子承晏，承晏之子文用及孫唯慶，也業墨，都是名墨工。唯慶還任過墨務官。自李廷珪被李煜封官賜姓後，徽州的墨工更重製墨技藝，因而歷代都產生過一批批著名的墨工。

唐代文學家詩人王勃的代表作《滕王閣序》讀起來文理清晰、朗朗上口。據說王勃應邀為人作碑文頌詞時有一個習慣，即總是先磨好墨水數升，然後拉上被子蒙頭而臥。過一會兒，便一躍而起，筆不加點，一氣呵成。當時人們把王勃這種做法叫做打腹稿。

為什麼他能打腹稿呢？有人說王勃少年時曾夢見有人向他贈墨滿袖，腹中裝滿了墨水，所以他就能在肚子裡打腹稿。

這個傳說賦予墨以神奇的力量，這一方面反映了人們對於能夠用來書寫文字的墨的一種崇拜，另一方面也反映出人們的文化心理。

墨作為中國畫的載體，使中國文人畫家找到了抒情達意、暢神寫意的本質要素。墨在遠古尚黑意識上建立五行色中的「黑」，不可單純地將其當作一種顏色來對待，因為它既暗合了老子「五色令人目

盲」和「無為也尊，樸素而天下莫能與之爭美」的論點，又與儒家所倡導的「繪事後素」、反對雕飾之風的審美理想相表裡。

水墨山水畫在唐代興起的內在根源，與當時文人畫家的處境與心理需求相切合，「詩古禪心」使墨的表現更具文人境界。

閱讀連結

在唐末，奚超後人南遷安徽歙縣。此後，歙縣製墨高手紛紛湧現，如耿氏、張遇、潘谷、吳滋、戴彥衡等，徽州墨業進入第一個鼎盛期。奚廷圭被南唐後主李煜任命為皇家的墨務官，賜姓李，故後世又稱李廷圭，都是當時著名的製墨大師。

李廷圭所製之墨香味濃郁光澤如漆，當時就與黃金等價。宋時已成為文林珍寶已有「黃金易得李墨難求」的感嘆了。宋人何薳著《墨記》、晁貫之著《墨經》出現了製墨的專著，對後世製墨有很大影響。

▌宋元時期的製墨與墨禮

北宋王朝的建立，結束了五代十國的分裂局面，國家得到了統一。經過一段時期的休養生息，經濟文化又重新繁榮起來。

宋代帝王重視文治，全國各地書院林立，科舉考試制度得到完善，印刷技術的突飛猛進出現了一個文化高潮，有力地促進了製墨業的發展。

宋代製墨業十分繁榮，主要表現在三個方面：一是宋代油煙墨的創立，開闢了中國製墨業的新領域；二是製墨從業人員眾多，名家輩出；三是宋墨在原料配製、藝術加工、種類品質上均較前大為提高和拓展。

製墨主要以松煙為原料，由於常年累月取古松燒煙，致使宋代松林被砍伐殆盡。宋代科學家沈括在他的科學巨著《夢溪筆談》中說：

今齊、魯間松林盡矣，漸至太行、京西、江南、松山大半皆童矣。

面對松樹大量砍伐墨源嚴重枯竭，沈括提出石油燒煙的科學見解。他說：「石油至多，生於地下無窮，不若松木有時而竭。」

在松木資源大量減少，用墨需求又大量增加的情況下，尋求新的製墨原料已迫在眉睫，於是一種新的製墨原料油煙應運而生。

宋代製墨名家見諸史冊的多達一百餘人，張遇、潘谷、吳滋、戴彥衡、沈珪、葉茂實最具代表性，他們在選料、配方、燒製、用膠、搗杵等工藝方面都有獨到之處，為後人留下了豐富製墨範例。

張遇，黟縣人，他是宋代油煙墨的創始者，以製「供御墨」而聞名於世，他製的墨因加人了麝香、金箔而稱為「龍香劑」，其配方一直相傳下來，成為墨中極品。「張墨」為歷代收藏家追求的瑰寶。其子張谷、孫張處厚都是一代名墨工。

潘谷也是宋代有名的製墨大師。據宋代古籍記載，在相國寺每月五次開放時，「趙文秀筆及潘谷墨」，經常是文人爭購的對象，所以當時收藏潘谷墨的人很多。宋陳師道撰《後山談叢》稱道：「香徹肌骨，磨研至盡，而香不敗。」

潘谷不但精於製墨，而且善於辨墨，凡墨只要經過他手一摸，便知精粗。宋代學者何薳在他所著的《墨記》中說，有一次黃山谷將自己所藏之墨請潘谷鑑定，他把墨囊一觸，便告訴山谷說，這是李承晏的軟劑，如今已經很少了。潘谷又拿出一囊說，此谷二十年前造者，今精力不及，無此墨也。黃山谷取出一看，果然如此。

潘谷在製墨上的貢獻是巨大的，然而在封建社會，這位技藝高超的墨工。據當地地方志記載：「宋時徽州每年進貢佳墨千斤。」

潘谷之佳墨，則「墨成不敢用，進入蓬萊宮」，被列為貢品送到宮中，作為封建王公貴族的欣賞品。雖然一代墨仙所創之墨早已不見，但從徽墨之發展亦能看到潘谷的貢獻。

吳磁所造之墨的妙處在於「淬不留硯」，他曾經得到宋孝宗犒賞緡錢兩萬的獎勵。沈桂以松脂、漆淬燒得極黑的煙，名為漆煙，人稱其墨「十年如石，一點如漆」。他是漆煙墨的創始者。

在宋代，達官貴人及文人墨客與製墨工匠交往密切，互磋技藝，在製墨史上傳為佳話。宋徽宗在書法繪畫方面頗有天賦，他創造的「瘦金體」書法名傳千古，他喜歡墨懂墨，還親自實踐製墨。

據後來明代學者屠隆在他所著的《考槃餘事》中記載，宋徽宗曾經採用燒蘇合油取煙製墨，五十克的墨價值黃金五百克，由於配料昂貴，製作方法獨特，別人難以仿製，故被稱作「墨妖」。

北宋的大文豪蘇軾也是一位製墨愛好者，此外如秦少游、陸游、黃庭堅等文人也都有製墨的經歷。

宋代由於科舉制度的發展和書畫藝術的繁榮，文人學士對墨的需求量更為擴大。這也刺激了製墨的發展，墨的生產以徽墨為龍頭，範圍不斷增大。

宋徽宗宣和年間，歙州更名徽州，轄歙、休、黟、祁門、績溪、婺源六縣，製墨業形成了家傳戶習的盛況，自此，墨便統稱徽墨。徽州成為當時中國的製墨中心，徽墨也成為了墨中之精品，譽滿天下。

宋墨在原料配製、藝術加工、種類品質上均較前大為提高和拓展。宋朝墨分兩派，一是加龍麝助香的，一是不用香料的。潘谷、張遇屬香墨派，王迪則主張不加香料的，保持墨的自然氣息，因為他認為不加香料，墨也有天然的龍麝香氣。

油煙墨的製作在宋代已經出現，據明羅頎《物原》中說：奚廷珪做油煙墨。油煙墨的產生絕非偶然，它與松煙製墨大量砍伐松樹造成資源的匱乏有一定的關係。石油煙作墨是宋代科技的一大奇跡，從某種意義上講，它也應該屬於油煙墨的一類。

自宋以後，名墨逐漸成為文人書案上的陳設、欣賞品，要求墨質精良，而且追求形式與裝飾美觀，這就促使墨形成了一種工藝美術門類，成為人們珍藏的藝術品。

宋代大詩人蘇東坡有「墨成不敢用，進入蓬萊宮」的詩句，正是這種風氣的寫照。這種玩墨鑑賞之風，至明嘉靖、萬曆時期更加盛行，並開始出現了成組成套的叢墨，墨的裝飾圖案，更是千變萬化，已達到紛然不可勝識的地步。

這種叢墨注重形式變化多樣，圖案裝飾新穎，也講究外部裝潢。一般用墨漆描金匣儲存，也有用金絲楠木或烏木做匣的，造型精巧，保存和攜帶安全方便，還有用木製成手捲式盒，表面用錦緞裝裱。一邊連接小幅書畫，類同書畫捲軸一般，非常別緻。

鑑賞墨如故宮收藏的西湖十景十色墨，色彩各異，墨的形式富於變化，一面為陰文楷書填金，西湖十景十色七言律詩，一面浮起詩中所詠西湖十景圖畫。

畫面的構圖，以極簡練的手法刻畫出主題的基本特徵，藝術地再現了杭州西湖的美麗景色，形象地反映出兩百多年前，西湖十景的歷史風貌，是較好的鑑賞墨。

這一套墨為色墨。是繪畫用的顏料，有紅、黃、青、綠、藍、棕、白等色，多為天然色料配製，色彩純淨豔麗，不易褪色。

雖然早期色墨不多見，但從唐宋的繪畫中，可以看到顏料的精美與華麗，宋人《金碧山水圖》，畫面以青、綠色彩為主，間施以金描繪出秀麗蒼翠的山川，巍峨宏偉的殿閣，展現出輝煌壯麗的自然圖景，突出了色彩的美麗。

宋徽宗趙佶的《聽琴圖》，色彩柔和豔麗，人物傳神，更顯出色彩的美妙，這些在紙、絹上的色彩，已歷經了八九百年，及至上千年歷史滄桑，仍然保持著奪目的光彩，充分顯示了這些彩色墨製造精良，是古代鑑賞墨的佳品。

到了元代，製墨業沒有什麼特別的發展，但還能維持宋代的餘風，保持原來的成就。因此，元代製墨業遠不如宋代，傳統製墨地區徽州也只能勉強維持。

元代的墨工中比較著名的有朱萬初、陶得和、潘雲谷等人。元代製墨是以朱萬初為代表，他取墨材為摧朽之松三百年不壞者，所製煙煤極佳。

元代各朝帝王重視具有特殊技藝的工匠。元文宗時期的著名墨工朱萬初就和當時朝中名士虞集交遊極深，並且因為所進墨「大稱旨，得祿食藝文之館」，一年後竟然「以年勞恩賞，出佐帥幕南海，轉承東陽」。有了奎章閣學士的譽揚和當朝皇帝的賞識，朱萬初成為元代最負盛名的墨工也成為必然。

在宋代文人關於墨的筆記中，可以經常看到鑑別墨的方法，比如要求多看實物，多記實物，透過實物與文獻資料相互印證，看後加以思考，善於比較分析，善於發現問題。多看實物可以對某一名家名作的墨質、題識、圖案、墨品、風度認識更加熟悉。

另外，許多宋代墨學文獻資料，都表現出了宋代各派的墨品及風度的特點。透過對墨品的瞭解，即使在沒有年款的情況也可以鑑定出是哪些名家墨品，這就要求宋代文人要有鑑墨的本領。

明清時期的發達製墨業

明代中期以後，隨著資本主義商品經濟的萌芽，墨進入了商品流通領域，製墨家為了爭奪市場挖空心思，頻出新招，所製墨千姿百態，異彩紛呈。出現了中國製墨史上的一個高峰，以羅小華、程君房、方于魯、邵格之為領軍人物。

這時期，徽墨不僅品質精良，而且墨的圖式、墨印的雕刻，也各盡其美，達到歷史的新高。如程君房製的「玄元靈氣」墨，明代書畫家董其昌讚賞說：

百年之後，無君房而有君房之墨；千年之後，無君房之墨而有君房之名。

與程君房同時馳名墨壇的當推方于魯。方氏精製了一種「九玄三極墨」，被譽為「前無古人」的佳品，聲譽已經「傳九州，達兩都，列東壁，陳尚方」。

　　在此期間，富有裝飾性的成套叢墨集錦墨也開始出現。裝墨的墨盒也非常精緻，有楠木、紅木等珍貴材料製作的木匣，還有螺甸鑲嵌的漆匣。各種製墨的專著也紛紛湧現。

　　當時製墨業中心在整個徽州地區，出現了「徽人家傳戶習」的製墨景象。松煙、油煙墨並舉，特別是「桐油煙」與「漆油」的製墨工藝廣為運用，油煙墨的生產達到歷史上的最高水平。

　　競爭促使了徽墨的發展，尤其是印版的雕刻、墨品的裝潢，或為名家繪圖、或為高手刻版、或為巧手製盒，把製墨業推向一個新的高峰、輝煌的時代，使徽墨超越了文房用品的範圍。

　　明代很多著名的畫家參與了墨式的繪圖，著名的刻工參與了墨印的雕刻，其中畫家有丁雲鵬、吳廷羽、俞仲康等人；雕刻家有黃應泰、黃應道、黃德時、黃德懋等人。這樣，到了明正德嘉靖年間，徽墨便形成了歙、休、婺三大派。

　　歙派，因地處徽州府府治所在地歙縣，歷朝貢墨、達官顯貴用墨幾乎為其包攬，產品端莊儒雅，煙細膠清，重香料、重包裝。其代表人物為羅小華、程君房、方于魯、方瑞生等。

　　休派的產品則雅俗共賞，墨品華麗精緻，多套墨、叢墨，墨面重彩飾，深受文人墨客的喜愛。其代表人物為汪中山、邵格之、葉玄卿、吳去塵等。

　　婺派則屬於普及型墨。婺源人，尤其是詹姓墨工，利用當地盛產松煙的優勢，所製墨品大眾化，價格低廉，深受百姓與學子的歡迎。因婺墨不見重於文人墨客，故絕少記載。其代表人物主要為詹姓墨工，其中有詹華山、詹文生等。

三大派各以自己的優勢，分攤了墨業市場的份額，各得其所。明墨不僅以質取勝，而且還以精美的墨式著稱於世。《程氏墨苑》、《方氏墨譜》、《墨海》，既是研究墨史的重要史料，也是明代版畫藝術的傑作。

明代製墨工藝上有新的發展，墨的配方和品質更加受到重視，墨的品質有很大的提高，墨品更為堅細，鋒可裁紙。

明代到清代前期是徽墨生產的盛世，明代和清代好墨主要出在徽州。江西等地也有造墨的，但遠不及徽州。

明清時期，墨模圖案的繪製和漆匣的裝潢製作，都達到了登峰造極的境界。當時的墨模一般多採用堅細空心的石楠木，也有用棠梨樹和杞樹的。

有關明代製墨家的記載有明末學者麻三衡在他所著的《墨志系氏》一章裡所記的一百多餘家，明末學者萬壽祺《墨表》記載的二十餘家。清代造墨家多於明代，但文字記錄沒有明墨多。

墨模的製作，由專家親自操刀雕刻，運用線刻、浮雕及圓雕等多種技法，著力表現各種山水、人物、龍鳳等圖案文字。圖案往往延請書畫名家繪製，如明代的萬壽祺、丁雲鵬、吳左乾等，有的則是模仿前代名家的作品。

圖案須先在墨模大小的竹紙上繪出，然後將圖拓印於墨板上，隨後以類似木刻的過程雕刻。不過，墨模雕刻的難度很大，因為這是反刻，而且底部也要平滑。為了能圓滿地表達各派藝術家不同的風格，在刀法、刻線上或遒勁，或秀潤，或粗獷，或細巧，各具姿態。

明代墨模一般深厚有力，清代墨模則柔妍精細，安徽省博物館保存的清代《御製鋸圜圖》、《御製西湖名勝圖》、《御製柿花圖》、

《御製四庫文閣詩》及《新安大好山水》等墨模，雕刻精細，是清代墨模工藝的代表作。

清代，是徽墨的又一個新時期，這時出現了曹素功、汪近聖、江節庵、胡開文等四大墨王，並有「天下之墨推歙州，歙州之墨推曹氏」之說。

曹素功憑藉明末著名製墨家吳叔大的墨模製墨，改玄粟齋為藝粟齋，創製了紫玉光、天琛、千秋光、天瑞及集錦墨豹囊叢賞等名貴墨，走上了徽墨之冠的寶座。

汪近聖原係曹素功家的墨工，後在徽州府城開設鑑古齋墨肆，他的墨雕之工，裝飾之巧，可稱雙美。汪節庵是歙派製墨業代表人物，擅長集錦墨。

四大墨王中最後一位是胡開文，是徽墨休寧派製墨業的後起之秀。原店在休寧，公元一七二八年在安徽海陽、屯溪兩處開設墨肆，由他的長子、次子主事。

公元一八六四年，胡開文的四世孫在蕪湖創設「沅記胡開文」。光緒年間，胡開文的五世孫胡祥均在上海開設「廣戶氏胡開文」。後來，胡氏後裔又在歙縣、杭州、廣州等十多座城市分設墨店。至清末，胡氏墨風靡神州，行銷世界，胡開文的代表作是蒼佩室墨。

此外，清代知名的製墨家還有歙派的程正路、吳守默、方密庵、巴慰祖、程瑤田等，休寧派的吳天章、胡星聚、程怡甫等，他們對清代墨業的盛世都各有一番貢獻。

比如清代康熙年間的公元一六九六年所製的《耕織圖》、公元一七六五年所製《棉花圖》，無論仿造、改造，我們都可以斷定公元

一六九六年以前沒有《耕織圖》墨品，公元一七六五年以前沒有《棉花圖》墨品。

另外避諱也對墨有影響，封建社會有國諱與家諱之說。國諱是避皇帝與孔子的名字，家諱是避自己祖先的名字。

避諱對於明清兩代墨的鑑別尤為重要。在明清兩代製墨中品名常用玄字，清代康熙皇帝名玄燁，因而玄字避諱，或改寫元，或缺寫一筆為玄，明清兩代凡有玄字的墨，如不是仿造假品，就應該是康熙以前的作品。

由於明清兩代書畫受各流派的影響，其風格有所不同。因為書畫風格的不同，其墨模雕刻技巧、手法，顯然有時代的區分。

明代的書法多遒勁，雕刻手法為了表達遒勁，刀法則需要深厚，才能顯示字體雄健。清代書法多秀潤，雕刻手法必須掌握精秀潤細的刀法，才能表達柔麗清雅，繪畫與書法完全一致，因之明清兩代雕刻墨模的技巧，以明清兩代書畫不同的風格，而形成兩大流派。

明代墨模，其刀法多深厚有力，清代墨模，其刀法多柔研精細。之所以不同，是因為書法繪畫風格不同所致。這樣對鑑別明清兩代名墨，就可掌握內涵。

閱讀連結

在明清時期，墨得到了很大進步，人們也發明出了墨汁。由於研磨時，墨要保持平正，要重按輕推，圈大力勻，平穩而緩慢，其過程複雜而費時，於是，人們便開始廣泛使用墨汁。

墨濕而再乾則易碎裂，可在墨外裹上一兩層紙，用時不汙手指也可保護墨不碎裂。平時練字為了方便多用墨汁。墨汁過濃，可倒出少

許與清水在硯中調和。注意不要往墨汁瓶中加水，會使墨汁中的膠質腐壞發臭。

一紙千金 紙張

　　紙是中國古代科學技術的「四大發明」之一，它與指南針，火藥，印刷術一起，給中國古代文化的繁榮提供了物質技術的基礎。紙張的發明，結束了古代簡牘繁複的歷史，極大地方便了訊息的儲存和交流，對於促進古代文化的傳播與發展，推動世界文明的發展具有劃時代的意義。

　　在紙張品類之中，宣紙是國畫藝術家們直接運用的重要材料之一。其歷史悠久，技藝精湛，早在唐代就已經被列為「貢品」，被歷代譽為「紙壽千年、墨韻萬變」而名揚四海。

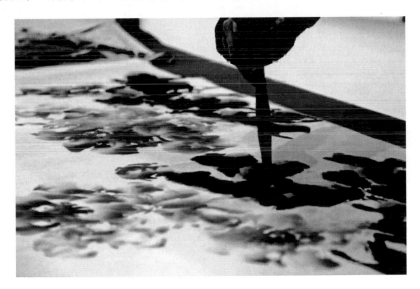

▉蔡倫造紙與早期發展

中國東漢永元年間，皇宮裡有個內務總管叫蔡倫，他非常聰明，是桂陽人，他進京城洛陽的皇宮裡當了太監，漢章帝劉炟時，升為小黃門、中常侍，後又兼任尚方令。蔡倫先是掌管皇宮內院事務，後來成為監製各種御用器物的皇家工場的負責人。

平時，蔡倫看皇上每日批閱大量簡牘帛書，勞神費力，就時時想著能製造一種更簡便廉價的書寫材料，讓天下的文書都變得輕便，易於使用。

有一天，蔡倫帶著幾名小太監出城遊玩，他們來到了離城不遠的緱氏縣陳河谷，也就是鳳凰谷。蔡倫只見溪水清澈，兩岸樹茂草豐、鳥語花香，景色十分宜人。正賞景間，蔡倫忽見溪水中積聚了一簇枯枝，上面掛浮著一層薄薄的白色絮狀物，不由得眼睛一亮。他蹲下身去，用樹枝挑起細看，只見這東西扯扯掛掛，猶如絲綿。

蔡倫想到工場裡製作絲綢時，繭絲漂洗完後，總有一些殘絮遺留在篾席上。篾席晾乾後，那上面就附著一層由殘絮交織成的薄片，揭下來，寫字十分方便。蔡倫想，溪中這東西和那殘絮十分相似，也不知是什麼物件，就命小太監找來河旁農夫詢問。

農夫說：「這是河水暴漲時衝下來的樹皮、爛麻，扭一塊兒了，又沖又泡，又漚又曬，就成了這爛絮！」

「這是什麼樹皮？」蔡倫急切地問。

「不就是岸上的構樹啊！」

蔡倫望去，滿眼綠色，臉上漾起笑意。

幾天後，蔡倫率領幾名皇室作坊中的技工來到這裡，利用豐富的水源和樹木，開始了試製。剝樹皮、搗碎、泡爛，再加入漚松的麻縷，製成稀漿，用竹篾撈出薄薄一層晾乾，揭下，便造出了最初的紙。

經過試用，蔡倫發現紙容易破爛，又將破布、爛魚網搗碎，將製絲時遺留的殘絮，摻進漿中，再製成的紙便不容易扯破了。為了加快製紙進度，蔡倫又指揮大家蓋起了烘焙房，濕紙上牆烘乾，不僅乾得快，且紙張平整，大家心裡樂開了花。

蔡倫挑選出規正的紙張，獻給和帝。和帝試用後龍顏大悅，當天就駕幸陳河谷造紙作坊，看了造紙過程，回宮後重賞蔡倫，並詔告天下，推廣造紙技術。

蔡倫的紙越造越好，能厚能薄，質細有韌性，兼有簡牘價廉、縑帛平滑的優點，而無竹木笨重、絲帛昂貴的缺點。漢和帝的皇后鄧太后見蔡倫的紙有這些優點，真是利國利民，就在東漢元初年間的公元一一四年，高興地封蔡倫為「龍亭侯」，賜地三百戶，不久又加封為「長樂太僕」。人們把這種新的書寫材料稱作「蔡侯紙」。

「蔡侯紙」名聲大了，造紙的地方自然也有了名氣，人們便把馬澗河的這一段稱作了「造紙河」。這是中國民間流傳的蔡倫造紙的故事。

據《後漢書》記載，東漢蔡倫用樹皮、麻頭、破布、漁網造紙。這是史籍關於造紙術的最早記載，因此人們認定紙就是東漢蔡倫的發明。

其實，中國的上古時期，是沒有紙的，文字記錄在竹簡上，只有皇帝、貴族才有資格把文字寫在帛上面，其他大量的東西記錄在竹簡、木簡上。

文房四寶：紙筆墨硯及文化內涵

一紙千金 紙張

從出土的文物看，一個簡只能寫幾個字，而當時的車都是牛車或者馬車，所以每輛車能裝的簡很少。這就是為什麼古文都非常精煉，每個字錙銖必較，因為無論是鼎還是簡，多記錄一個字都是非常麻煩的。

到了西漢時期，中國已造出了植物纖維紙。公元一九三三年，在新疆羅布淖爾西漢亭燧遺址，據同時出土的紀年簡考證，馬圈灣紙為西漢宣帝元康至甘露年間之遺物。中國考古學家黃文弼發現了一片西漢古紙，人們稱之為羅布淖爾紙，屬西漢中後期產，紙面存有麻筋。

中國目前發現最早的紙，是後來人們在西安灞橋一座公元前二世紀的西漢墓葬裡發現並命名的「灞橋紙」。在這座墓葬裡發現的這疊紙，經揭剝分成八十多片，鑑定表明，它是世界上最早的植物纖維紙。

其實，在蔡倫造紙之前，中國百姓還發明了一種「絲如紙」，在甘肅居廷金關漢代亭燧故址出土了古紙，人稱金關紙，屬西漢晚期，該紙內尚存麻筋及線頭、麻布的殘留物。

在陝西扶風中顏村西漢窖藏出土古紙，稱中顏村紙，屬西漢中期產，紙內含有較多的麻類纖維束及未打散的麻繩頭。

甘肅天水放馬灘西漢早期墓出土古紙，稱放馬灘紙，造紙原料亦為麻類，該紙殘片紙面平整光滑，紙上有用細墨線勾畫的山川道路圖形，是目前所發現的世界上最早的一張紙地圖。

上述幾種西漢紙比蔡倫所造之紙分別早一百年到三百年左右。總的看來，在蔡倫造紙之前，這些紙質地還較粗糙，結構也較為鬆散，製造技術明顯處於初級階段。

　　東漢「蔡侯紙」的問世，跟中國古代的其他發明創造一樣，並不單單是某個人的發明。在西漢時期，植物纖維紙為蔡倫造紙打下了基礎。蔡倫對造紙術進行了總結和改進，不僅擴大了造紙原料，更重要的是，他對紙的推廣普及，做出了重大貢獻。

　　造紙術是中國古代最輝煌的「四大發明」之一，是中國古代百姓勤勞智慧的象徵，而蔡倫由於對造紙術做出了卓越的貢獻，也成了家喻戶曉的古代發明家。

■東漢的宣紙與左伯紙

　　宣紙是中國獨特的手工藝品，產於安徽省涇縣。涇縣古屬宣州，因地名而稱為「宣紙」。在涇縣，流傳著一個美妙動人的故事。

　　東漢末年，造紙術發明者蔡倫去世以後，他的徒弟孔丹在涇縣以造紙為業。他一直想造一種精良的白紙，為其師父畫像，以表緬懷之情。他踏遍青山尋找理想的原料，年復一年，終未如願。一天，孔丹來到宣州府，他踏著泥濘的小路，在濛濛的雨絲中，繼續向前行走。

　　突然，孔丹覺得眼睛一亮，在灰色的山霧中發現溝邊溪水裡似乎有一片雪白的東西。孔丹三步並作兩步地趕過去，他彎腰細看：「哦，原來是一些樹枝掉進山溝裡，被長年不斷的潺潺溪水浸泡，天長日久，腐爛變白了。」

　　孔丹遲疑了一會兒，一連串的問號在他的腦海中浮起：這是什麼樹？這是什麼水？這是什麼地方？他決定在宣州留居下來，他上山打柴，搭蓋草屋，又向周圍的樵夫、鄉親們請教。

文房四寶：紙筆墨硯及文化內涵

一紙千金 紙張

流水似年，一晃三年過去了。孔丹終於弄清楚了這種四季生長的常綠樹，名叫青檀。青檀樹是當地的特產，別處極少生長。青檀的纖維柔軟、細長，特別適合造紙。

這山中溪水也不同於一般溪水，其水質清澈見底，透過怪石嶙峋的山洞，蜿蜒流出，再分成兩股而去。一股水適合製漿，另一股水利於製作抄紙。這是大自然巧妙安排，可以說是得天獨厚。

孔丹經過多年不懈努力，他利用青檀樹皮為原料，精心加工，先在溪水中分散開纖維，然後在水中撈起纖維，交織於竹簾上，再壓榨，烘乾，從而製成了品質上乘的好紙。

後來，因為孔丹發明的這種紙只有宣州才有，所以人們都稱這種紙為「宣紙」。宣紙中有一種名叫「四尺丹」的品種，就是為了紀念孔丹的，一直傳了下來。

在數千年文化藝術發展長河中，宣紙傳承歷史，弘揚藝術，傳播文明，共同展示出千年不朽的東方藝術風采，放射出燦爛耀眼的文化藝術光芒，形成了具有中國特色的「藝術奇葩」和「文化瑰寶」。

宣紙主要採用於皖南特產的青檀樹枝，古代人們用青檀樹枝的韌皮為原料，並利用自然山溪泉水加工精製而成。一般宣紙從原料到成品需要一年多時間，經十八道工序，一百多道操作過程緩和處理而成。

宣紙由於其得天獨厚、條件優越、加工精細等特點，因此，其產品優良、質地綿韌、顏色白雅、風蝕日晒、光澤經久不變、不蛀不腐，是中國歷代書畫家蓄意追求、百般迷戀的藝術珍寶。

宣紙不僅有很高的實用價值，而且有很高藝術價值，它是中國工藝美術產品中一顆民族藝術珍品，除直接用於國畫外，凡有珍藏價值的書畫藝術品用它印刷，可以長久保存。

　　此外，宣紙還用於國畫裝潢裱托、水印篆刻、仿古碑帖、民間剪紙、折疊扇面等方面，其效果尤為幽雅、紋理美觀、性能堅韌、挫折無損、經久耐藏、防蟲避蛀，易於保管。

　　因此，宣紙藝術是確保國畫保存、傳播、傳世、創新和發展的唯一絕佳紙張，是中華民族的寶貴文化遺產，素以「文房之寶、藝術之光」而著稱於世。

　　如果按照紙面漚墨程度來分類的話，宣紙可以分為生宣、半熟宣和熟宣等。生宣吸水性和沁水性都很強，容易產生豐富的墨韻變化，能很好運動潑墨法和積墨法，能產生墨暈渾厚的藝術效果。一般國畫中的寫意山水畫多用生宣。生宣作畫雖然多有墨趣，但是需要畫家落筆即定，水墨滲沁迅速，不容易掌握。

　　生宣吸水力強，跟紗的吸水性相似，如果用淡墨水畫時，墨水容易滲入和化開。用濃墨水畫則相對容易。所以畫家在創作國畫時，需要掌握好墨的濃淡程度，這樣才可以得心應手運用好宣紙。

　　熟宣是加工時用明礬等塗過的宣紙，所以紙質較生宣更硬，吸水能力弱，使得使用時墨和色不會很快漚散開來。因為熟宣這種特性，使得熟宣大多用於繪製工筆畫而非水墨寫意畫。熟宣缺點是久藏會出現「漏礬」或脆裂。

　　熟宣也可以再進行加工，如珊瑚、雲母簽、冷金、酒金、蠟生金花螺紋和桃紅虎皮等各種國畫宣紙都是由熟宣再加工的宣紙。

半熟宣是從生宣加工而成，其吸水能力介乎生宣熟宣之間，半熟宣種類很多，「玉版宣」就是半宣紙中有名的一類。

在東漢時期，除了宣紙之外，還有一種叫做左伯紙的麻紙，也廣泛用於文房之中。

東漢初年，政治穩定，思想文化十分活躍，對傳播工具的需求旺盛，紙作為新的書寫材料應運而生。

東漢著名文學家許慎在其所著的《說文解字》中認為，紙是絲絮在水中經打擊而留在床蓆上的薄片。這種薄片可能是最原始的「紙」，有人把這種「紙」稱為「赫蹄」。

這可能是紙發明的一個前奏，關於這種「紙」的記載，可以追溯到西漢成帝元延年間的公元前十二年。

其實從遠古到秦漢時期，先人就已經懂得養蠶、繅絲。秦漢之際以次繭作絲綿的手工業十分普及，韓信在未發跡之前「乞食漂母」的漂母，大概就是以此為生的。

這種處理次繭的方法稱為漂絮法，操作時的基本要點包括反覆捶打，以搗碎蠶衣。這一技術後來發展成為造紙中的打漿。

此外，借助竹器瀝乾絲縷也是此法的一個重要步驟，它是造紙中抄紙的原型。中國古代常用石灰水或草木灰水為絲麻脫膠，這種技術也給造紙中為植物纖維脫膠以啟示。紙張就是借助這些技術發展起來的。

後來，人們在陝西長安灞橋出土的古紙經過科學分析鑑定，為西漢麻紙，年代不晚於公元前一一八年。

公元一九七三年在甘肅居延肩水金關發現了不晚於公元前五十二年的兩塊麻紙。經過蔡倫對造紙技術的改進和推廣，東漢造紙業日益發展，漢末時期出現一些著名造紙工匠，其中，佼佼者當首推左伯，所造之紙稱左伯紙。

左伯，字子邑，東萊掖地人，東漢「左伯紙」的創造者。左伯自幼勤奮好學，善於思考，是當時有名的學者和書法家，他在精研書法的實踐中，感到蔡侯紙，就是蔡倫造的紙品質可以進一步提高。

左伯與當時的學者毛弘等人一起研究西漢以來的造紙技藝，總結蔡倫造紙的經驗，改進造紙工藝。是用樹皮、麻頭、碎布等為原料，用新工藝造的紙，左伯改進的紙光亮整潔，適於書寫，使用價值更高，深受當時文人的歡迎，被稱為「左伯紙」或稱「子邑紙」，與張芝筆、韋誕墨並稱為文房「三大名品」。

南朝竟陵王蕭子良給人寫信時，他稱讚「子邑之紙，研妙輝光」。精於書法的漢代史學家蔡邕則「每每作書，非左伯紙不妄下筆」，足見「左伯紙」聲譽之高。

東漢後期已較多地用紙書寫文字，當時官府習慣用紙書寫文告，庫存頗多，有專人負責其事。史書中也有用紙抄錄文稿的記載。

還有，考古學家們在考古活動中曾多次發現東漢紙，在新疆發現的東漢末年紙，上面寫有詩文，又在甘肅敦煌發現用墨書寫的東漢信紙。

人們還在甘肅蘭州伏龍坪東漢墓出土古紙，紙上墨書文字，字體在楷隸之間，字數較多，可辨識的有八個字。上面提到的古紙，除了民豐紙因汙染嚴重一時難辨外，其他五紙均寫有字，或為詩文，或為

信函，或記有其他內容。出土的實物也可以證明東漢後期已較多地用紙寫字。

東漢、三國、西晉的墓中，不斷出土竹簡、木牘，表明當時還處在紙簡並用階段。紙簡並用說明，一方面，當時紙的產量還不能完全滿足人們的需要，另一方面，是人們用簡牘的習慣需要一個較長的過程才能改掉。

在第二和第三世紀時，「左伯紙」與「張芝筆」、「韋誕墨」齊名，為當時的人們，尤其是書法家所愛用。

據史書《後漢書‧蔡琰傳》記載，曹操欲使十吏就蔡琰寫書，蔡琰「乞給紙筆，真、草唯命。於是繕書送之，文無遺誤。」

曹操、蔡邕父女和左伯都是同時代人，曹操命蔡琰寫字用的紙或許就是左伯紙之類的加工紙。由於有了紙，所以這時寫字就不再用帛和簡了。

在麻紙技術的基礎上，根據文獻記載，東漢時還用樹皮纖維造紙。樹皮紙的出現，是東漢造紙技術史上一項重要的技術革命。它為紙的製造開闢了一個新的更廣泛的原料來源，促進了紙的產量和品質的提升。

閱讀連結

在東漢時期，造紙業發展，宣紙的製作工藝日趨精湛。東漢宣紙是紙中精品，對後世紙張的發展產生了深遠影響。清代中期的玉版宣，就是在早期宣紙的基礎上發展起來的一種紙。

這種類型的宣紙由生宣加工而成，吸水能力界乎生宣、熟宣之間，在製作工藝上，除施膠、加礬、加蠟、染色、印花、灑金銀等技

術，人們還採用拱花的印刷方法，製造出各種工藝精美的籤紙。是清代宮廷高檔貢品宣紙。

■魏晉南北朝時紙的推廣

魏晉南北朝時期，從漢代發展起來的造紙術在這一時期進入發展階段，同漢代相比，在產量、品質或加工等方面都有提高，原料不斷擴大，造紙設備得到更新，出現新的工藝技術，產紙區域和紙的傳播也越來越廣，造紙名工輩出。

到了晉代，人們使用簡牘的情況發生了根本性的變化。晉代人已經能夠造出大量潔白平滑而又方正的紙，人們就不再使用昂貴的縑帛和笨重的簡牘來書寫了。

晉代造紙業中，還出現了用橫簾、豎簾撈紙的方法。簾床由可舒捲的竹編條簾、框架以及邊柱組成，可隨時拆裝，而且長短自由。

用簾床抄紙，產品薄而均勻，又可減少工時。這一技術被沿用，甚至歐洲一些國家在十八世紀至十九世紀造紙使用的長網結構，也是由此發展而來。

這一時期還採用了紙的施膠技術。如後秦施膠紙，在紙的表面均勻地塗一層澱粉糊劑，再以細石研光，以此來增加紙的強度及抗水性能。這種加工紙結構緊密、表面平滑，可塑性、抗濕性、不透水性都較好，有利於書寫、繪畫。

類似的加工紙還有一種塗布紙，即將礦物粉或澱粉或其他膠黏劑均勻地塗在紙上，用以增加紙的平滑度與潔白度。據新疆出土的前涼文書判斷，塗布紙可能是在四世紀前半期出現的。

文房四寶：紙筆墨硯及文化內涵
一紙千金 紙張

晉代紙的加工和染色，稱為潢，是用黃櫱為染劑，染出的紙呈黃色，故又叫黃紙。晉時染潢有兩種方式，或者是先寫後潢，或者是先潢後寫。

關於染潢所用的染料，古書中也有明確記載。黃紙不僅為士人寫字著書所用，也為官府用以書寫文書。後來各博物館和圖書館收藏的魏晉南北朝寫經紙中，有不少是染潢紙。這種風氣後來到隋唐時期尤其盛行。

魏晉南北朝時期，人們喜歡用黃紙的原因有幾點：一是黃柏中含有生物大鹼，即是染料，又是殺蟲防蛀劑。能延長紙的壽命，同時還有一種清香氣味。

二是按照古代的五行說，金木水火土五行對應於五方中的中央和五色中的黃，黃是五色中的正色，所以古時凡神聖、莊重的物品常飾以黃色，重要典籍、文書也取黃色。

三是黃色不刺眼，可長期閱讀而不傷目。如有筆誤，可用雌黃塗後再寫，便於校勘。這種情況在敦煌莫高窟石室寫經中確有實物可證。

造紙術的改進使造紙原料也隨之擴大，許多植物纖維都可以用於造紙。苔紙、剡紙都是當時的名紙。所謂苔紙，是以水草做原料，因其紋路側斜，又稱側理紙。剡紙是以剡縣所產的野藤為原料生產的。

除傳統的麻類植物外，當時還用桑皮、楮皮造紙，出現了桑皮紙等，這實質上開了皮紙製造的先河。不過，這一時期的紙以麻類纖維紙為主。

由漢至唐近一千多年間傳世的書法繪畫作品，絕大多數用的是麻紙。著名書法家王羲之、陸機等人都以麻紙揮毫，陸機的書法真跡《平復帖》就是在白麻紙上書寫的，並流傳到後來。

當時，人們還用紙作畫，後來考古學家在新疆吐魯番阿斯塔那出土的《地主生活圖》，縱四十七公分，橫一百零六點五公分，就是在六張紙相接的一張大紙上繪成的。這可能是最早的紙本畫卷。

當時的人們也在紙上寫經，敦煌千佛洞就曾發現大量的這一時期的紙本手抄經文。官方用紙書寫各類文書，在吐魯番阿斯塔那曾發現了若干唐代和十六國時期的紙本文書。

魏晉南北朝時期除用紙抄寫「經史子集」書及公私文件外，佛教、道教的興起也耗去大量的紙。敦煌石室所出這時期經卷多為佛經。

其所耗紙量可能比抄寫非宗教著作還多，這時南北各地，包括少數民族地區，都建立官私紙坊，就地取材造紙。北方以長安、洛陽、山西、山東、河北等地為中心，生產麻紙、楮皮紙、桑皮紙。

魏晉南北朝時造紙術的進步及紙的品質的提高，還可從當時文人詠紙的詩賦中看出。晉代文學家傅咸在他所著的《紙賦》中寫道：

夫其為物，厥美可珍。廉方有則，體潔性真。含章蘊藻，實好斯文。取彼之弊，以為己新。攬之則舒，捨之則捲。可屈可伸，能幽能顯。

這是說，麻紙由破布做成，但潔白受墨，物美價廉，寫成書後可以舒捲。

南朝梁人蕭繹對這一時期的紙張品質也大加稱讚，曾寫《詠紙》詩道：

文房四寶：紙筆墨硯及文化內涵

皎白猶霜雪，方正若布棋。宣情且記事，寧同魚網時。

晉代，由於能造出大量潔白平滑而方正的紙，人們就無需再用昂貴的縑帛和笨重的簡牘，逐步習慣於用紙書寫，最後徹底淘汰了簡牘。

東晉末年，有的執政者已明令用紙作為正式書寫材料，凡朝廷奏議不得用簡牘，一律以紙為之。如權臣桓玄廢晉安帝而自稱為帝，改國號為楚，隨即下令曰：「今諸用簡者，皆以黃紙代之。」

考古發掘表明，西晉墓葬或遺址中所出文書雖多用紙，然仍時而有簡出土，但東晉以降，便不再出現簡牘文書，而全是用紙了。過去用簡牘書寫時是將一片片簡用皮條或繩紮起，連成一長串，然後再捲成一大捆。

用紙書寫時則將一張張紙用糨糊黏接起來，用小木軸捲起成為書卷，這樣一卷紙本書就可容下幾大捆簡冊所容之字，輕便實用，從而引起書籍形式的演變。過去用簡冊寫成的一本書需兩個人抬起，這樣便可以輕鬆地放在衣袋中隨手展卷。

魏晉南北朝時期，紙在中國社會的普遍使用，有力地促進了書籍文獻資料的增加和科學文化的傳播。

閱讀連結

東晉時期，江南也發展了造紙生產，浙江紹興、安徽南部、建業、揚州、廣州等地也成了南方造紙中心，紙種與北方相同。但是浙江剡溪沿岸又成為藤紙中心。由於紙工在生產中積累了先進經驗，結果名紙屢現。除左伯紙外，張永紙也名重一時。

張永為南朝劉宋時人，他造的紙比皇家紙槽中出的紙還要好。張永除造本色紙外，還生產各種色紙，除使用單一原料外，有時還將樹皮纖維與麻纖維原料混合製漿造紙。

■唐代紙張的豐富種類

隋唐五代時期，中國古代封建文化高度發展，造紙技術亦相應提高。對造紙原料處理增強漚泡措施，然後用鹼水蒸煮，能比較好地清除膠質。臼搗原料也更加精細，加大了纖維的分散度，經攪拌後，纖維交結緊密而且均勻，故紙的品質又比以前提高。

早在唐代，成都產麻紙已冠絕天下。浣花溪邊，集中了近百家造紙作坊。唐代，蜀紙乃是皇家貢品，尤其是成都麻紙，被指定為朝廷公務專用紙。唐末王公貴冑寫詩作畫，都花費重金從成都購買蜀紙。

成都紙家深刻影響了中國的造紙業。據史書《新唐書 · 地理志》的記載，唐代貢紙的地方很多，有常州、杭州、越州、婺州、衢州、宣州、歙州、池州、江州、信州、衡州等。

古紙以原料分五類：以麻為主料製成的麻紙；以青檀皮、桑皮、楮皮等原料製的皮紙；竹紙；混合多種原料製漿紙；用廢舊紙加新料為漿的還魂紙。成都麻紙最佳，有白麻紙、黃麻紙、桑麻紙、麻布紋紙。

唐人李肇《翰林志》說：朝廷的詔令、章奏等各種文書均用白麻紙；撫慰軍旅，則用黃麻紙。

《唐六典》記載：中央圖書館集賢院所藏古今圖書共十二萬五千九百六十一卷，「皆以益州麻紙寫」。

《新唐書 · 藝文志》還記載：朝廷每月耗費「蜀郡麻紙五千番。」

文房四寶：紙筆墨硯及文化內涵
一紙千金 紙張

《新唐書》所說的進貢的紙類也很多，如益州黃白麻紙，杭州、婺州、衢州、越州的細黃狀紙，均州大模紙，宣州、衢州案紙、次紙，蒲州細薄白紙。

關於蜀紙還有一個關於書法家柳公權救宮嬪的故事，該故事記載在五代時期王定保的《唐摭言》中。

故事說書法家柳公權在做京官時，一次皇上遷怒於一位宮嬪，柳公權為宮嬪求情。

皇上看了一眼柳公權，將視線移向几案上的幾十幅蜀紙說：「如果你能在蜀紙上寫一首詩，朕就寬恕她。」

柳公權思索片刻，寫道：

不忿前時忤主恩，已甘寂寞守長門。今朝卻得君王顧，重入椒房拭淚痕。

皇帝看後大悅，將蜀紙和錦綵兩百匹賜給柳公權，又命宮嬪上前拜謝。

柳公權以詩救宮嬪的故事，從側面說明，唐朝皇帝十分珍愛蜀紙，也反映出成都造紙業在唐朝便進入空前繁榮時期。

玄宗、僖宗入蜀避難，大批官吏和文人湧入成都，加上成都是雕版印刷術的發源地，從而形成繁榮的文化出版市場，紙的需求大增，進一步推動了成都紙業的向前發展。作為古代高科技的造紙業，蜀地已經領先全國，占據著不可替代的中心位置。

除常用的麻紙、皮紙外，唐代又用竹料來造紙。當時，不斷創新造紙工藝，生產出眾多名紙，如施膠紙、蠟質塗布紙、金花紙、水紋紙、宣紙等。

在唐代所造紙中，硬黃紙也是非常有名的。唐代人在前代染黃紙的基礎上，又在紙上均勻塗蠟，使紙具有光澤瑩潤，豔美的優點，人稱硬黃紙。紙質半透明可用於書畫作品摹本的製作。

除硬黃紙外，雲藍紙也很有名氣，據說此紙為唐代著名志怪小說家段成式所造，質地均佳，時人極為推崇。

唐代文學家韓愈在《毛穎傳》中還談到會稽所產的另外一種紙，他幽默地稱這種紙為「會稽楮先生」。這種紙實際上是用楮樹皮為原料製成的紙。

江蘇六合地區還有產一種紙叫「六合紙」，這種紙也早用麻和樹皮製成，實際上早在唐代以前就有生產，這種紙的性能據宋代米芾《十紙說》中記載是相當不錯的，他說：「唐人漿褙六合慢麻紙書經，明透歲久，水濡不入。」藏於日本書道博物館的敦煌寫經卷中，三國蜀高貴鄉公甘露元年有寫本《譬喻經》，就是用這種紙寫的。

中唐以後，造紙術有了新的發展，出現了經過專門加工處理過的「彩箋紙」，特別著名的是產於蜀郡蠶州，也就是四川成都浣花溪畔的「眸濤箋」因女詩人薛濤創製而得名，是蜀箋紙中的上品。以後，「蜀箋」一直不斷的發展直到現在，當然古代的「蜀箋」已很難見到了。

水紋紙是唐代名紙，又名「花簾紙」。這種紙迎光看時能顯示除簾紋外的透亮的線紋或圖案，目的在於增添紙的潛在美。

水紋紙的製作方法有二：其一是在紙簾上用線編紋理或圖案，出於簾面，抄紙時此處漿薄，故紋理透亮而呈現於紙上；其二是將雕有紋理或圖案的木製或其他材料製的模子，用強子壓在紙面上，猶如現在通用的證捲紙，貨幣紙的水印紋。

文房四寶：紙筆墨硯及文化內涵

一紙千金 紙張

　　對宣紙的記載最早見於《歷代名畫記》、《新唐書》等。宣紙聞名始於唐代，唐書畫評論家張彥遠的《歷代名畫記》寫到：「好事家宜置宣紙百幅，用法蠟之，以備摹寫。」說明唐代已把宣紙用於書畫了。

　　唐代的日常用紙，有短白簾粉、蠟紙、布絲藤角紙、黃麻紙、白麻紙、桑皮紙、桑根紙、雞林紙、苔紙、建中女兒青紙、卵紙、宣紙、松花紙、流沙紙、彩霞金粉龍鳳紙、綾紋紙、松皮紙、蜜香紙、一蠻紙、笈皮紙、竹紙、楮皮紙、凝霜紙、麥秸稻紙、由拳紙等，種類之多，不勝枚舉。

　　唐代紙的產量已相當可觀，種類亦多，用途廣泛。除供書寫、繪畫外，又有其他之用。據文獻記載，當時已用紙來做燈籠，糊窗戶，做衣服、帽子、帳子，甚至做鎧甲。

　　從唐代開始，徽州成為「文房四寶」生產的重要基地，除歙硯、徽墨被推為天下之冠外，澄心堂紙更是受到寶愛。南唐後主李煜視這種紙為珍寶，讚其為「紙中之王」，並特闢南唐烈祖李節度金陵時宴居、讀書、閱覽奏章的「澄心堂」來貯藏它，還設局令承御監製造這種佳紙，命之為「澄心堂」紙，供宮中長期使用。澄心堂紙品質極高，但傳世極少。

　　會府紙長兩丈，寬一丈，厚如數層繪帛，更是前所未有。鄱陽白紙，長如匹練，也是當時的新產品。另外，浙江造紙也有發展，吳越王曾雕刻《陀羅尼經》八千四百卷。

　　後來，唐代造紙技術隨著對外交流傳入西方。首先在撒馬爾罕建立了中東第一個造紙作坊，公元七九四年巴格達出現中東第二個造紙作坊，造紙術由此傳到阿拉伯地區，並逐漸流傳到了世界各地。

唐代造紙業發達，紙張不僅僅限於書寫文字，也被用於生活中的各個方面。考古工作者曾在新疆吐魯番阿斯塔那古墓群的發掘中，出土了紙鞋、紙棺，這些考古發現，是唐代多方面用紙的實證。

到了五代時期，雖然戰亂不斷，但南方一些地區仍相對比較穩定，造紙業沒有受到人人的影響。特別是被稱為「千古詞帝」的南唐後主李煜，他酷嗜文學，對造紙也極為關心，促進了紙業的發展。當時的徽州地區成為造紙中心，所產澄心堂紙最受書生們的歡迎。

■宋代發達的造紙技術

宋元時期，中國造紙技術更加成熟，可以說是登峰造極。以前名紙，無不仿造，尤以澄心堂紙為最佳，宋代的許多著名書畫家多用此紙。至於籤紙、匹紙、各色籤紙和藏經紙更是名目繁多，不可屈數。

造紙原料進一步擴大，出現了麥莖紙與稻稈紙，並收集舊紙，與新料摻在一起，打出混合紙漿造紙，稱之為「還魂紙」。當時還發明了紙藥，即用植物的汁放入紙漿中，作為漂浮劑。

宋代能生產三丈餘長的巨幅紙，稱為匹紙。宋元名紙眾多，有浙江海鹽金粟寺所造的金粟山藏經紙及謝景初所造十色信籤等。

據說，謝景初是受唐代「薛濤籤」的啟發，在四川益州加工製造。謝公有十色籤，即深紅、粉紅、杏紅、明黃、深青、深綠、淺綠、銅綠、淺雲，即十色也，又名「十色籤」。這種紙色彩豔麗新奇，雅緻有趣。

文房四寶：紙筆墨硯及文化內涵

一紙千金 紙張

　　元代造紙中的特異者，有白鹿紙、黃麻紙、鉛山紙、常山紙、英山紙、觀音紙、清江紙、上虞紙，籤紙則有彩色粉籤、蠟籤、黃籤、羅紋籤等。元代名紙則有「明仁殿紙」等。

　　白鹿紙產於元代，最早是江西的道士寫符用紙，後因趙孟頫用以寫字作畫，嫌符用紙之名不雅、不吉。他看到造紙的抄簾上繡有形態各異的鹿圖，紙成後隱約可見鹿紋，而鹿又是吉祥的象徵，與福緊密地結合，所以更名為白鹿紙。

　　關於白鹿紙的源起與得名，還有一個傳說。有一年旱災，河乾地裂，百姓難以生存，這時一個叫名白樂的青年，勇敢擔當起為百姓尋水的重任。

　　白樂不畏艱辛，翻山越嶺，但始終沒有找到，飢渴勞累使他昏睡過去。睡夢中，他看到一位美麗的仙女飄然而下，仙女手中捏著一條白絲帕，她朱唇微啟，問白樂有何願望和困難。

　　仙女在知道了百姓因乾旱而遭受的苦難後，就告訴白樂，水源就在你的眼前。說完就飄然而去，只將手中的白絲帕拋下。白樂趕緊接住，夢也醒了。

　　白樂一看手中，不知何時白絲帕變成了一張宣紙。抬眼望去，果真見有一巨大的鹿狀的石頭，一雙鹿眼的間距就有一丈又二。

　　白樂走上前去，用手中的宣紙拭去石鹿眼睛和身上的泥塵。石鹿的眼睛隨著泥塵的拭去變得明亮無比，並淌出了感激的淚水，淚水越流越多，變成兩股清泉，清泉滋潤了世間萬物，解救了百姓。

　　後來，人們為了紀念白樂，研製出了白鹿紙，又稱白樂紙。白鹿紙可謂至善至美，它的規格一丈二尺，紙簾上繡有形態各異的奔鹿。

宋元時期大量用紙印刷書籍，也有道士用紙畫符，雖有若干因年久或戰亂而不存，但後來保存下來的仍多處可見。此外，用紙作畫、寫經較前更為普遍，也有不少流傳下來。當時紙的用途廣泛，甚至用以包裹火藥，製造火槍上的火藥筒。

宋代最偉大的科技成就是畢昇發明活字版印刷。造紙和印刷的結合，使宋元明清的日常生活和文化生活的品質得到前所未有的發展。

紙自宋元起大部分用於印刷書籍、佛經、會子等。會子是早期的紙幣。在日常生活上也出現很多紙製品，如紙織畫、紙衣、紙被、紙枕等。

考古研究人員曾經在浙江富陽確認發現一個面積達兩萬多平方公尺的宋代造紙遺址。該遺址規模之大、工程保存之完整、工藝水平之高，為研究中國造紙工藝提供了重要的實物資料。

根據考古人員對出土瓷器、日常用品、土層等的考察，該遺址至少為南宋時期，而其中出土的「至道二年」、「大中祥符二年」等紀年銘文磚，則有可能將遺址的時代上推至北宋早期。據暸解，此前發現的中國最早的造紙遺址是江西高安明代造紙作坊遺跡。

宋代有一種循環再用的紙叫還魂紙，又稱為再生紙。古人為了降低生產成本，採用故紙回槽的方法，一般先將廢紙的墨跡、汙跡洗去，然後摻入新紙漿中重新造紙。

現藏於中國歷史博物館內，出土於敦煌石室的宋太祖乾德年間寫本《救諸眾生苦難經》採用的就是還魂紙，其背面有三塊未及搗碎的故紙殘片，考古學家鑑定其為再生紙。

另外，據元代馬端臨《文獻通考》卷九《錢幣考》記載南宋時，湖廣等地的紙幣會子，曾經採用還魂紙。

除了採用故紙回槽的循環再造方法外，早在漢代時，古人還直接在字紙背面重新寫字或印刷，稱為「反故」，這些用作反故的紙多為官府文牘。

宋代文化昌盛，造紙業和印刷業都比較發達，儘管如此，宋人卻是想盡一切辦法對廢紙加以利用。

宋人葉寘的《愛日齋叢抄》卷二載：

王沂公以簡紙數軸送人，皆他人書簡後截下紙。晏元獻公凡書簡首尾空紙，皆手剪熨，置几案，以備用。

王沂公就是王曾，他狀元及第入仕後，官至宰相，封沂國公。晏元獻即晏殊，亦官至宰相。二人身居高位，無論如何不會連紙張都買不起或者用不起，關鍵還是觀念問題，即節約紙張，為此，他們連廢紙也不放過。

不少宋版書，往往是用廢舊的公文紙之背面來印刷的。宋人節約用紙，體現出宋人對紙的愛惜，這一文化現象很值得人們學習。

閱讀連結

金粟寺在浙江海鹽西南，寺建於三國吳代。金粟山藏經紙，為宋代名紙。該寺曾藏有北宋時的經藏數千軸，每幅紙背後印有長方形紅色小印「金粟山藏經紙」文字。

該紙是經楮樹皮加工而成，專供寺院寫經之用。其內外加蠟加研使之硬，黃藥濡染而發黃。兼因紙厚重，紋理粗，精細瑩滑，久存不朽。其內外加臘研光工藝，乃宋代造紙業由籤紙生產發展過程中所創造之技法，書寫效果尤佳，歷經千年，紙面仍然黃艷硬韌，墨色如初，黝澤似漆。

■明清時期紙張種類繁多

明清時期是中國古代造紙技術集大成時期，總結了歷代造紙技術，創造了染色、加蠟、研光、描金、灑金銀和加礬膠等各種技術，生產出大量品種繁多、品質上乘的紙張，包括仿造歷代名紙以及研製出一些新品種的加工紙。

明代紙類尤全，凡以前名紙均能仿造，政府對造紙業也很重視。永樂時期，江西西山設置官局，專門製造官紙，其中尤以「連七」「觀音」紙最為著名。

連七紙是連史紙的一種。明代學者劉若愚在他所著的《酌中志‧內臣職掌紀略》中記載：

凡禁地有異言異服及喧嚷犯禁者，得詰而責之，事大則開具連七紙手本，名曰事件，稟司禮監奏處。亦省作「連七」。

明代學者屠隆在他所著的《考槃餘事‧紙箋‧國朝紙》中記載：

永樂中，江西西山置官局造紙，最厚大而好者曰連七、曰觀音紙。

此外，還有奏本紙、榜紙、小箋紙、大箋紙，以及大內所用的細密灑金五色粉箋、五色大簾紙、印金花五色箋、白箋、高麗繭紙、皮紙、松江潭紙、新安箋等，都是當時的名紙。

當時，竹紙產量居第一位。有些素紙經過再處理，造出適合不同需要的加工紙。著名的「宣德貢箋」，上注「宣德五年素馨印」，與宣德爐、宣德瓷齊名。

清代對紙箋的仿製加工極為盛行，凡前代佳紙無不仿製，湧現出了許多紙中名品。御用的紙有金雲齡朱紅福字絹箋、雲龍珠紅大小對箋、各色蠟箋、各色花絹箋、金花箋、梅花玉版箋、白色暗花粉箋。

文房四寶：紙筆墨硯及文化內涵

一紙千金 紙張

一般常用的有開化紙、開化榜紙、太史連紙、羅紋紙、棉紙、竹紙、宣紙等。舊紙則有側理紙、藏經紙、金粟籤、明仁殿宣德敕籤。仿古紙則有澄心堂紙、磁青紙、藏經紙、宣德描金籤。

其中，乾隆年間仿製的澄心堂紙、明仁殿紙、金粟藏經紙，在製造和加工上都達到了很高的水平。而梅花玉版籤、五色粉蠟籤則是清代加工紙的新創之作。

梅花玉版籤，是清代名紙。梅花玉版籤始製於清康熙年間，紙為斗方式，原料為皮紙，經施粉、打蠟、研光，再以泥金繪製碎冰紋、梅花紋於上的一種高級籤紙。紙的左下角印有「梅花玉版籤」的朱色小長方標記。待至乾隆年間，此紙的製作加工更加精良，有的成為宮廷專用紙，代表著當時製紙的最高工藝。

此紙優美細膩的紋質、清淡雅緻的地紋以及恰到好處的潤墨性，使它成為當時風雅、富麗、珍貴，精緻的代表，具有很高的藝術收藏價值。

粉蠟籤源於唐代，是一種曾被用於書寫聖旨的手工紙籤。謂添加白色礦物粉之蠟籤紙。此紙取魏、晉、南北朝時之填粉紙與唐代之加蠟紙合而為一，兼有粉、蠟紙之優點。

清康熙至乾隆年間大量製作粉蠟籤，以五色紙為原料，施以粉彩，再加蠟研光，又稱「五色粉蠟」。再加以泥金等繪製圖案。

乾隆時又大量繪製冰梅紋以為裝飾，名「梅花玉版籤」，其他有「描金雲龍五色蠟籤」、「描金雲龍彩蠟籤」，以及繪有花鳥、折枝花卉、吉祥圖案等五色粉蠟籤。

此外，尚有灑金銀五色蠟籤，在彩色粉蠟紙上現出金鉑箔的光彩，多為宮廷殿堂寫宜春帖子詩詞、供補壁用。這類彩色灑金或冷金蠟籤是造價很高的奢侈品，其價格在當時比綢緞還貴。

　　除此之外，清代時還有許多外來紙，如高麗的麗金籤、金齡籤、鏡花籤、苔籤、咨文籤、竹青紙，琉球的雪紙、奉書紙，西洋的金邊紙、雲母紙、漏花紙、各種籤紙，大理各色花紙等，這些也都是紙中的珍品。

　　中國紙的文化源遠流長，歷代名紙很多，早期的紙如絮紙、灞橋紙、居延紙、中紙、羅布淖爾紙、旱灘坡紙、蔡侯紙等等，有的見於著錄，有的是現代考古的實物發現。由於歷史久遠和當時生產的數量有限，這些紙已均無傳世。

閱讀連結

　　皮紙，是用桑皮、山椏皮等韌皮纖維為原料製成的紙。紙質柔韌、薄而多孔，纖維細長，但交錯均勻。一般是供糊窗和皮襖襯裡等日用需要，特殊的則作謄寫蠟紙、補強粉雲母紙等的原紙。後來就很少生產了。

　　皮紙是中國古代圖書典籍的用紙之一，與白紙、竹紙、白棉紙等同為線裝書的紙張種類之一。隋唐五代時的圖書已有使用皮紙的，宋以後的圖書典籍中，皮紙是使用最多的紙類之一。皮紙的種類很多，主要有棉紙、宣紙、桑皮紙等。

名硯奇珍 硯台

　　硯，也稱「硯台」，集書法、繪畫、雕刻諸藝術為一體，特有的色調和造型，加之渾然天工的巧琢，以其莊重與風雅，成為「文房四寶」之一。

　　中國古硯品種繁多，如端硯、歙硯、洮硯、澄泥硯、紅絲硯、松花石硯、玉硯、漆砂硯等，在硯史上均占有一席之地。

　　歷代硯台，以其不同的形式，不同的質地，不同的種類和豐富的文化內涵，構成一部豐富多彩的中國硯史。

■先秦古硯與漢魏三足硯

　　在很久很久以前，那時候還沒有硯台，人們都用陶瓷小碗研磨，但是陶瓷容易脆，人們只能在研磨時特別小心。

後來，有個讀書人叫程硯，他路過一個小鎮，此時正是集日，街上很多人，一片繁榮景象。程承志心裡高興，他就慢慢逛著，順便採買一些日用之物。

這時，一名老人來到程硯面前，笑道：「看公子應該是個讀書人吧，小人這裡有一塊石頭想賣出去，不知能不能入公子的眼。」說罷就從袋中拿出一塊石頭來。

程硯一看，只見這個石頭形狀特別，中間凹出去一塊，散布金黃色小點，黑底黃星，宛若夜幕繁星。程承志接過來細看，但覺溫潤細膩，紋理清晰，星暈明顯，一看就知道這是塊好玉石，只是形狀特別難看。

老人笑道：「公子別看這塊石頭形狀這麼怪，其實這正是它的奇特之處。我祖上一直用他來研墨寫字，說來讓公子見笑了，小人祖上也曾是讀書人，只是到了小人這代不成器，沒人再讀書。因為家裡急用錢，只好變賣。」

程承志對這塊石頭愛不釋手，再一問價格，也不算很貴，就將這塊石頭買了下來。有了這塊石頭，程硯將家中研磨的小碗替換了下來，他每次坐在書桌前，都覺得手中的筆平添了幾分靈氣。每次客人來訪，看到這塊石頭，都讚不絕口，說他無意中尋到了寶貝。

後來，程硯做了大官，他寫的文章被皇帝所欣賞，其威望如日中天，人們便開始仿製這樣的石頭，取名為「硯」，希望能寫出和程硯一樣好的文章，就這樣，硯台逐漸在中原地區開始流傳下來，並且成為「文房四寶」中不可或缺的一寶。

其實，這只是中國古代一則故事，相傳，「黃帝得玉一鈕，製為墨海」，這才是中國製硯的開始。

原始社會時硯稱為研磨器。硯的形制只是一個經過簡單加工的厚厚石餅，由不規則的鵝卵石簡單加工而成。

中國製硯的歷史悠久。據專家考證，在彩陶文化時期，硯或硯的雛形就已經存在了。當時它的主要作用是研磨製彩陶用的顏料。

硯誕生於五千年前的新石器時期。公元一九八〇年臨潼姜寨遺址中發現的仰韶文化時期的石硯，是人們能見到的最古老的實物。

這個古硯有硯蓋，有磨扞，當時還沒有研石。硯心微凹，這已經不是一般的研磨器，與漢代石硯極其相似。硯彎有陶質水盂，有黑色顏料五塊，硯、水、墨俱全。

很顯然，這是先民們借助磨杵研磨顏料的早期硯的形制。由於這處遺址歸屬於母系氏族時期的仰韶文化，故這方硯台的實際壽齡已超過了五千個春秋。

大約從仰韶文化時期到漢代，中國古硯一直處於緩慢的發展狀態之中。殷商時期，青銅器已十分發達，且陶石隨手可得，硯乃隨著墨的使用而逐漸成形。古時以石硯最普遍，直到後來，人們經歷多代考驗仍以石質為最佳。

漢硯質地以石為主，尚未出現專用硯材，唯堅硬耐磨即可。造型上已初步顯示了美化的趨勢，紋飾、造型多受同期其他藝術形式的影響。

硯體多分為硯身和硯蓋兩部分，硯蓋與硯身相吻合，將硯面保護起來。硯的蓋頂和足部多以鳥獸圓雕作裝飾，厚樸古拙而不失主動。

文房四寶：紙筆墨硯及文化內涵

名硯奇珍 硯台

硯台這種文具歷經戰國及秦漢時期，已經逐漸配套形成，硯也由多種研磨功能逐漸變成專為書寫所用，完成了它由研磨器到書寫用硯的過渡。

漢代出現了以松煙為主要原料的人工手捏墨，硯的製作發生了很大的變化。長方形的人工墨，使用起來十分便捷，不需再借助磨杵或研石來研天然或半天然墨了。這樣磨石和磨杵研墨，顯得日趨笨拙，因此逐漸被歷史淘汰，不過秦漢之際，這種新的硯台還沒有普及。

漢代硯的製作水平大大提高，加上紙的發明對硯的裝飾性又提出了更高的要求，硯便花樣翻新起來，不但有石硯、瓦硯，而且出現了玉硯、陶硯、漆硯和青銅硯。它們或方形或圓形，或山形或龜形，有的還帶有三足。

上海博物館收藏的一個方圓餅形石硯，出土於上海福泉山一座西漢中期墓葬。這個石硯用青褐色的頁岩製成，硯體圓而扁平，質地較為細密，簡而不陋，輪廓清晰，硯面上附有圓柱形磨石一塊，已經初步擺脫了原始硯的務求其用、不求其美的風格。

大約到了西漢中期，硯可以說已經開始從實用的書寫工具中分離出來了，逐步脫胎成帶有渾樸裝飾的工藝品，步入了藝術的殿堂。

湖北雲夢睡虎地秦墓所出石硯，呈不規則的圓形，所附石研子相當大，幾乎占硯面的四分之一。

漢代石硯的造型趨於規整，主要有圓形和長方形兩種，研子的體積較前縮小。圓硯多附三足且有隆起之蓋，蓋底當中留出凹窩，以備蓋硯時容納研子。精緻的圓硯在蓋面上常鏤出旋繞的蟠螭紋，如河北望都所藥材、河南南樂宋耿洛等地的漢墓所出者。

湖北當陽劉子漢墓中還出過一件此式陶硯。長方形硯原來只是一塊石板，如洛陽燒溝六三二號漢墓所出者。這種硯或被稱為黛硯，但在居延金關，此式硯與屯戍遺物同出，根據該地點的軍事性質，可知長方形硯並非均供畫眉之用。山東臨沂金雀山十一號漢墓所出長方形石硯，附漆硯盒，蓋、底均繪有雲氣禽獸紋。

　　漢代還有一種附銅硯盒的石硯，銅硯盒常作獸形，安徽肥東與江蘇徐州各出土一例。徐州的獸形銅硯盒通體鎏金，滿布鎏銀的雲氣紋，雜嵌紅珊瑚、綠松石和青金石，造型瑰奇，色彩絢爛，是珍貴的古文物。

　　漢代還出現了箕形的風字硯，保存最早的一面係出土於西安郭家灘，有東魏武定七年銘文。東魏武定七年就是公元五四九年。

　　漢代官硯的主流風格是「神風、雄風」，神器給人的感受是御人、嚇人。至東漢，三足硯興起，多為獸足。漢三足硯乃為有足硯之發端。

　　漢代的社會倫理還處於敬天、牽神、事鬼的時代，漢時審美風尚的功利性也就體現在這些承載著禮樂和神祕主義的造型、花紋等器物上了。漆器、陶器等皆仿青銅禮器，俱都三足，因而把硯台製成鼎足形制也就不足為奇了。

　　在魏晉時期，中國還流行瓷硯，起初為圓形三足，形制大體沿襲漢代的圓硯。這時的瓷圓硯下裝一圈柱足，又被稱作辟雍硯。辟雍是古代天子講學的地方，在瓷硯的發展史上，辟雍硯是頗為獨特的一種造型。

　　魏晉南北朝時期，由於製瓷業的迅速發展，陶瓷硯台大量湧現，其中以一種造型為帶足圓盤的瓷硯最為流行。此時的瓷硯，多為青瓷硯。以瓷土為胎，施青釉，硯堂無釉，造型仍多為圓形帶足。

　　對這一時期出土的瓷硯進行比較發現，硯面的四周出現了高起的「護堤」，即子母口。硯心也從平坦向中心慢坡隆起發展。這也是後來辟雍硯的形式。

閱讀連結

　　由於早期的墨為顆粒狀或薄片狀，未能做成墨錠，不便握持，故秦漢時期古硯多附有研子，稱為研杵或研石，用它壓住墨粒研磨，使其溶解於液體中才能使用。

　　湖北雲夢睡虎地秦墓所出石硯，呈不規則的圓形，所附石研子相當大，幾占硯面的四分之一。漢代石硯的造型趨於規整，主要有圓形和長方形兩種，研子的體積較前縮小。精緻的圓硯在蓋面上常鏤出旋繞的蟠螭紋，造型瑰奇，色彩絢爛，是珍貴的古文物。

■唐代端硯的源起與成名

　　唐代開始講究製硯的石材。這時由於製墨技術的進步，墨錠做得很堅緻，從而要求硯石具有較強的硬度。以硬石製硯，如表面粗糙則易傷筆毫，如表面太滑又不利於發墨，故硯石須兼備堅硬、細膩易發墨等特點。

　　根據這些標準，唐代選擇了廣東肇慶所產端溪石製硯。端硯石質堅實，磨墨無聲，貯水不耗，膩而不滑，發墨不損毫，所以在唐代廣泛流行。

　　端硯的特點是紋彩豐富，端硯上的紋彩和石眼是在長期的地質作用下形成的天作之美。

端硯的紋彩有青花、魚腦凍、蕉葉白、玫瑰紫、胭脂火捺、豬肝紫、冰紋、翡翠、金星點、金銀線、馬尾紋、天青等。其中，青花又分玫瑰紫青花、子母青花、雨霖牆青花、蛤肚青花、蟻腳青花、點滴青花、魚仔隊青花等，文人雅士們窮其辭藻，把端硯形容得百花齊放。

　　端硯的石眼名稱也很多，如鶴哥眼、雞翁眼、貓兒眼、鴨鴣眼、綠豆眼等，其中以貓兒眼最奇妙，瞳中垂一直線。

　　端石的石眼為輝綠岩凝結物，也有石連蟲化石。其中的鴝鴣眼形似八哥眼，圓暈中還有瞳仁，是眼中上品。

　　一般總體上將端石的石眼分為活眼、死眼和淚眼。活者眼瞳外有數重眼暈，死者瞳外無暈且內外焦黃，淚者整眼朦朧昏澀且眼下見滴水狀。活眼又以暈層愈多愈青碧且直徑在一公分以上為最佳，死眼居其次，淚眼為再次，但有眼端硯總比無眼端硯要好。

　　端硯之所以為歷代文人所喜愛，除了它具有許多天然特點外，還在於製硯藝人付出了艱辛的勞動。這些藝人們經過千百年的實踐、創造，在硯石上雕刻了山水人物、花草樹木、鳥獸蟲魚、梅蘭菊竹等圖像，爭奇鬥勝，變化萬千，將端硯的實用和欣賞緊密地結合起來，使之成為中國獨具特色的精美手工藝品。

　　由於端硯特別受到文人們的青睞，所以有關的美麗傳說也特別多。關於端硯的創始人，史書上沒有記載。但在端硯的故鄉，老石工們從先輩口裡聽說，製作第一個端硯的人是一位顧氏的婦女。

　　這位顧氏是肇慶黃崗村人，據高要縣志記載，黃崗村的農民在很久很久以前就有開山採石的傳統。那裡的雕石藝人手藝之高，在嶺南地區是有名的，許多石獅子、石碑和石柱都出自他們之手。

名硯奇珍 硯台

顧氏的父親是個技藝很高的石匠，顧氏從小就十分喜愛刻石，他父親很疼愛她，常用白石雕成玩具供她玩耍。二十多歲時，顧氏跟著父親學得一門好手藝。

有一次，顧氏隨她的父親上山採石，發現一種紫色的石頭，她感到很有趣，於是便把它鑿成方塊狀，周圍刻上花紋，做成硯台。當顧氏用這個硯台磨墨的時候，感覺發墨非常快，她就把這個新發現告訴了父親。父親很高興，他連忙拿給同伴看。

後來，村裡的男石工們在顧氏撿得紫石的那個地方，找到了石的礦藏，開始製作硯台，在市面上出售。於是端硯也就慢慢就成了本地的特產。

可惜史書沒有把這個婦女的發現記載下來，只在民間流傳。直到後來，也很少有人知道中國這位古代婦女對古硯的發展所作出的巨大貢獻。

端硯一開始出現，並沒有很快出名，而是經過了很長的過程。直到唐代，一個書生為端硯的成名造成了很重要的作用。

話說唐貞觀年間，有一年，一位廣東的舉子上京應試，當時京城長安正值大雪紛飛。考試那一天，這位舉子帶著端硯進了考場，因天寒地凍，手腳都有些麻木了。

考試開始了，考生在考場裡都在緊張地磨墨，但剛磨好，蘸墨揮筆之際，墨汁卻凍結成冰，弄得他們無計可施，只好拚命地向硯台呵氣，寫寫停停。

監考官見狀也直搖頭，愛莫能助。就在這時，一個監考官卻像發現奇跡似的，站在廣東那位舉子面前，只見他按筆疾書，硯裡的墨汁不僅沒有凍結，還油潤生輝。

監考官越看越感到驚奇，考試剛結束，他馬上從這個考生手裡將硯拿出過來，左看右看，並親自蘸墨揮筆，寫出來的字墨跡鮮豔奪目，監考官愛不釋手。

　　監考官一問，才知道這是端州出產的硯台。這位監考官將此硯視為奇寶，並立即啟奏皇上。

　　皇帝看過後，試用了一下，果然不錯，龍心大悅，於是便將端硯列為貢品。從此，端硯也就名揚天下了。

　　古人將端硯的特點概括為「溫潤如玉，扣之無聲，縮墨不腐」，這表明無聲的端硯為上品。無聲的硯，並不是指敲打時聽不到聲音，而是發出的聲音溫和、細微。值得注意的是，硯石發出的聲音也取決於硯的厚度。

　　後來，人們在廣州出土一方唐代風字形端硯。現藏廣州市博物館，是唐代端硯的實物例證，此硯樸素無文，不事雕琢，應是唐代前期的作品。

　　到唐代後期，硯形的製作日趨精美。唐代著名學者皮日休詠端硯詩句稱：樣如金蹙小能輕，徽潤將融紫石英。石墨一研為鳳尾，寒泉半勺是龍晴。

　　可見這時端硯上已雕刻出各種圖形。由於唐以前未發現適宜製硯的石料，多以普通的鵝卵石打磨製成，但此法未得到推廣。

　　自漢至唐，主要使用的是陶硯，它是用陶土燒製而成的，製作較精細，質地堅硬且發墨性能極佳，用物輕叩，聲音清純，到了唐宋時期，各地才相繼發現了製作硯台的優質石料。

　　唐代，出現了許多聞名天下的硯台。除了端硯，還有歙硯、澄泥硯、易硯等眾多名硯。歙硯的石料取自於江西婺源龍尾山一帶的溪澗中，所以又稱之為龍尾硯。其石堅潤，撫之如肌，磨之有鋒，澀水留筆，滑不拒墨，墨小易乾，滌之立淨。自唐以來，歙硯一直保持名硯地位。

　　歙硯始採於唐代開元年間，在南唐時興盛起來，南唐李後主曾派硯務官製作官硯。歙硯還一度得到歐陽修、蘇東坡等人的推崇。

　　歙硯中的花色斑紋有羅紋、眉子、金星。羅紋指歙石的紋理作層次狀排列。層次極薄的，在硯石斷面，顯示細羅紋；層次整齊，比例規則，紋如毛刷擦過，這是刷絲羅紋；層次作不規則的曲折的，是水浪紋；紋絲直而細密的是犀角浪紋。這些都是歙硯中瑩潤發墨、呵之水出的精品。

　　眉子是羅紋的變異表現。它可分為：大眉子，一抹白雲，形如新月；對眉子，形體較小，多數橫而不曲；兩端略細，成雙成對。眉子硯是歙硯中的珍品。

　　金星指分散分布在硯面上的亮點，大如豆，小如黍，可分為兩點金星、金錢金星、魚子金星等幾類；金星融聚在一起成片雲狀、流雲狀，這就是金暈。就鑑賞來說，以金星滿面為貴；就實用來說，金星應在硯背或硯面四周，遠離墨堂。

　　一般來說，歙硯以浮雕線刻為主，不作立體的鏤空雕，所刻人物樓堂，手法較細膩，多能層次分明；而端硯一般崇尚深刀雕刻，常作鏤空雕。

　　澄泥硯產於豫西黃河岸邊諸地，以製作工藝獨特稱著於世，為中國歷史四大名硯之一。與端、歙、洮硯齊名，史稱「三石一陶」。

澄泥硯屬於陶瓷硯的一種非石硯材。它的製作方法是以過濾的細泥為材料，摻進黃丹團後用力揉搓，再放入模具成型，用竹刀雕琢，待其乾燥後放進窯內燒，最後裹上黑臘燒製而成。

　　澄泥硯的製作始於晉唐時期，興盛於宋朝。已有一千餘年歷史。澄泥硯質地細膩，堅實厚古，形制多樣，窯變奇幻，為歷代文人學士所珍愛。它的特點是質地堅硬耐磨，易發墨，且不耗墨，可與石硯媲美。澄泥硯的顏色以鱔魚黃、蟹殼青和玫瑰紫為主。

　　唐代時期的虢州已經成為了製澄泥硯的著名產地。在現代，澄泥硯的產地有河南洛陽、河北鉅鹿、山東青州、山西絳縣、湖北鄂州、四川通州和江蘇寶山等地。

　　易硯產於河北省易地。據史料記載，易硯始於春秋時代的燕下都。到唐晚期，易州的奚超父子繼承松煙製墨的技藝，並在易水河畔的津水峪創製了「易水硯」。

　　後來，奚超之子奚庭圭受到南唐李後主的賞識，被授予「墨官」，並賜姓李。後因避亂，移居安徽歙州，成為「徽墨」、「歙硯」的開山祖。然而易水古硯亦久盛不衰，名揚中外。

　　易水古硯的造型分魚、龜、龍、蠶、蟬、琴、棋七大類，共有一百二十多種雕圖。其雕花圖案古雅大方，多以吉祥幸福、神話傳說為題材，如龍鳳祥雲、丹鳳朝陽、百鳥朝鳳、天女散花、二龍戲珠等。雕刻出的人物、花卉、魚蟲、山水、禽獸無不栩栩如生，唯妙唯肖，耐人尋味。

　　易水古硯的石料取材於太行山區的西峪山上。這種石料是藍灰色或帶有紫、碧、黑、灰等顏色的水成岩，有的石料上還生著天然的碧綠色、淡黃色或白色的斑紋或「石眼」。石質細膩如脂，光潤如玉，

堅柔適中，易於發墨，是製硯的上乘石料。製硯的工匠根據石料的不同形狀和奇紋異理，因材雕刻出精美硯台。

唐代石質硯材有突出的發展，這些優質硯材自唐代問世起，雄踞硯林，奠定了中國名硯的物質基礎，歷經千年而不衰，仍有巨大的生命力。

閱讀連結

唐代著名的澄泥硯，是中國四大名硯之一。澄泥硯起源於秦漢時期的磚瓦，燒造工藝經後世逐步完善，至宋代，已為四大名硯之一。宋、元、明、清是澄泥硯發展的高峰期，但由於朝代更替以及文化差異，澄泥硯在這一時期展現出不同的工藝特點。古澄泥硯極為稀少，上品更是難求。

澄泥硯始於漢，盛於唐宋，迄今已有千餘年歷史。最早產地卻莫衷一是，澄泥硯質地細膩，堅實厚古，形制多樣，窯變奇幻，為歷代文人學士所珍愛。

▌宋代硯台的形制與洮硯

宋元時期的硯形基本為唐代硯形的延續和演變，總的趨勢以實用為主。

經唐、五代至宋，硯的形製出現了一種體輕且穩的造型，稱為抄手硯。從硯的外觀造型到墨堂的處理，以至硯背抄手的掏挖，製作講究，線條處理流暢，造型大方穩重，體現了這一時期的工藝水平及藝術風格。這時硯的形制，硯池與硯台已明顯分開。

宋代的書畫家米芾，愛好廣泛。除了詩書畫以外，還非常喜好奇石。「米芾拜石」的故事幾乎家喻戶曉。

話說有一天，米芾聽到有個姓周的和尚有一方很好的硯台，硯台上面都刻著山水畫。米芾打聽到了以後就跑去拜見那個和尚，跟他說要看看他的硯台。

硯台看過以後，米芾並不回家，連連向和尚拜禮，一定想得到這個硯台。這個和尚看到他這麼喜歡，最後實在沒有辦法了，他就把硯台送給了米芾。

還有，宋徽宗趙佶是個書法高手，對硯台也是倍加推崇。有一次，宋徽宗請米芾來給他寫字，米芾寫完以後，看到一方硯台，特別喜歡。於是米芾就說，這方硯台我已經用過了，皇上再用好像不合規矩。

米芾特地再三地向宋徽宗皇帝請求，希望能夠得到這方硯台。後來徽宗看他那麼喜歡，只好忍痛割愛，把硯台賜給他了。

宋代是硯業蓬勃發展的時期。宋代有重文輕武的風尚，士大夫的社會地位在很大程度上得到提高，人們對硯的需求大大增加，不僅僅停留在實用上，而且有了進一步的認識。

硯的使用更加普及，特別是對端硯和歙硯的開發、製作工藝造成了推動作用，名硯不斷生產。「四人名硯」的發展和高品位，已被文人士大夫所認同，硯因其豐富多彩的石品花紋，形制花式的不斷創新，典雅考究的雕刻工藝，在全國範圍掀起熱潮。

對於「四大名硯」，文人對其更是寵愛有加，盛讚不已。據宋代學者唐詢在他所著的《硯錄》記載，一方上佳的端硯其售價在數萬錢。北宋文學家蘇東坡也在《孔毅夫龍尾硯銘》中盛讚歙硯道：「澀不留筆，滑不拒筆。」

蘇東坡對紫金硯也是青睞有加。據其《紫金研帖》記述，蘇東坡路過真州拜訪米芾，得贈一方紫金硯。兩個月後，蘇東坡病逝於常州，臨終前囑咐其子將紫金硯陪葬。米芾聞之，從真州星夜趕往常州索回這方紫金硯，他十分生氣地說：「傳世之物豈可做陪葬品？」可見米芾對硯的摯愛情深。

宋硯的形制主要以抄手硯，橢圓形的高台硯，長方形的平台硯居多，如蘭亭硯、太史硯、蓬萊硯，而且還有隨形硯的出現，硯形渾厚古樸，風格質樸典雅，平易清淡。

洮河硯具有悠久的歷史，在宋初時聞名於世。據史料記載，宋神宗時期，洮州的洮硯被當作方物土產送往京城，立即被蘇軾、黃庭堅、張耒等文士所賞識，倍受寵愛。洮硯身價一哄而起，珍貴無比。洮州地方首領一看洮硯石料居然受朝廷如此恩遇，自己也倍加珍視起來。

在隨後的一百多年中，洮硯石料和刻製的硯台透過洮州、岷州、河州設立的茶馬交易場所開始向全國流通，增強了洮硯的知名度。

洮硯在宋代享有很高的聲譽。北宋鑑賞家趙希鵠在他所著的《洞天青祿集》說：

除端、歙二石外，唯洮河綠石，北方最貴重，綠如藍，潤如玉，發墨不減端溪下硯，然石在大河深水之底，非人力所致，得之為無價之寶。

宋代著名詩人、大書法家黃庭堅曾賦詩云：「洮河綠石含風漪，能淬筆鋒利如錐。」足可見洮硯石石質之好。

洮硯取材於深水之中，非常難得，是珍貴的硯材之一。洮河石質地細密晶瑩，石紋如絲，似浪滾雲湧，清麗動人。洮石有綠洮、紅洮兩種，其中尤以綠洮為貴。

洮硯石堅細瑩潤，發墨細快生光；墨貯於硯中，冠蓋成珠，月餘不涸，亦不變質；保濕利筆，加之發揮了甘肅的「透雕」特點，玲瓏剔透，精緻文雅，美觀大方，歷來為中外的書畫家、鑑賞家們讚賞和珍愛。

綠色是洮硯石料的代表色，有墨綠、碧綠、輝綠、翠綠、淡綠、灰綠等色相。墨綠亦分為深淺兩種濃度，深者近於黑色。最上品為綠漪石，俗稱「鴨頭綠」，其次為輝綠色的「鸚哥綠」，淡綠色的「柳葉青」。

帶黃標者更為名貴，有「洮硯貴如何，黃標帶綠波」之說。還有洮河紫石，其中暗紅色者可與輝綠石媲美。故古人有「洮硯一方，千金難易」之說。

洮硯的刻硯工藝，千百年來世代相傳，雕刻使用浮雕和透雕兩種技法。透雕是在浮雕的基礎上鏤空其背景部分，這是洮硯雕刻藝術中最具特色的技藝。透雕圖案的真實感、立體感很強，富有藝術魅力，同時也增加使用價值，透雕鏤空後的凹底安排為硯台的水池。如透雕的荷花下貯滿清水，則成了充滿自然生趣的蓮池圖。洮硯千年的雕刻歷史，將使洮硯藝術更加璀璨光輝。

閱讀連結

宋代蘭亭硯也是一種很有名的石頭，採用的是出自肇慶端溪的宋坑石，石色紅紫，石面有火捺。宋坑石歷史遠久，是最早開採的端石坑口之一。直到後來還有可用的石材。

該硯沿用自元代以來就十分常見的文人畫意「王羲之愛鵝」，硯面刻王羲之在樓台之上，神態自然；曲潤為硯池、小橋流水、浮鵝數

尾在潤中。硯堂左右亭樹相映，四側刻修禊人物圖，覆手深凹，刻行書《蘭亭序》。同樣這也是一塊觀賞功能多過實用功能的文人硯台。

元明清硯台發展與製硯

元代入主中原後，知道了硯石是個寶物，便在端、歙各處駐兵專門守坑，律盜坑石就如同竊盜論罪。這客觀上保護了硯石資源沒有受到大的毀損。

總體而言，元代雕硯風格比較粗獷、渾樸自然。明初時開硯禁，開採時，品質之佳者、紋理之美者盡流入閹寺權要之手。

端溪石中唐代開採的龍岩，宋代開採的上、中、下岩已經不可以用了，又在水岩開採，分為大西洞、小西洞、正洞和東洞。由於在水下，只是冬季淺水時不能開採。來時先抽水，洞小水寒，工人裸身在水內鑿石，非常辛苦。

明代的硯端莊厚重，紋飾也較古樸。除仍以端、歙石硯為人所寶重外，澄泥硯、瓷硯、漆硯、銅硯也有製作。另外，還有用木、鐵作硯的。並且在硯上雕刻詩句、銘文，成為風氣。

這些硯的製作，逐漸出現了脫離實用，走向工藝美術品的趨勢。由此，硯台分為實用硯和賞玩硯。當然，也有一部分硯台既可使用又可把玩。

明清時期，端、歙更加講求石質，雕刻花紋、造型式樣等日漸豐富，並在硯上鐫刻名人詩詞、題識，同時也追求外裝硯匣的裝潢考究和華麗美觀。

當時還出現了許多製硯名手，有王岫筠、汪復慶等。雕刻藝術上追求自然，出現了隨形硯式，因材製硯，形式多樣，致使明代硯從使

用價值轉化為藝術價值，達官貴人的附庸風雅、收藏硯台的風氣大為流行。

由於文人、士大夫、藝術家的直接參與，親自選材，親自設計和製作，大大提高了明清硯石的質地與裝飾。

清初乾隆朝重新整理，並大力開發硯石資源，所以乾隆朝所產的端硯質地、花紋，均優於以前任何一朝。清末張之洞總督兩廣，又行採取，所獲既多，且為大件。

隨著社會經濟的發展，清代硯台的材料更加豐富多樣，有端石、歙石、洮河石、澄泥、紅絲石、砣磯石、菊花石，此外還有玉硯、玉雜石硯、漆沙硯、鐵硯、瓷硯等，不下幾十種材質。由於清代執政者重視始祖發祥地東北，所以在這時又大力推崇產於東北混同江的「松花石硯」，將其定為御硯。

清代硯的製作極注重雕刻，方法、題材同石雕、牙雕、玉雕也很類似。製硯工藝更為發達，硯材的品種，雕刻的技術，形式的精巧，以及硯匣的裝潢，都有許多考究。

清代硯台同明代一樣，也有重美觀而不問實用的傾向，成了供欣賞的裝飾品。特別是用一些不太發墨的材料如玉石、翡翠、水晶來製硯，美觀性增強了，但實用性卻大為降低。

明清時期是硯成為一種工藝美術品的重要歷史階段。這個時期，硯台從製硯工藝上講，品種增多，有些不適於研磨的材料，如翡翠、象牙、料器也選作硯材，這純屬工藝美術上的需要。

此外，所表現的內容亦漸廣泛，世間萬物無所不包，硯台的形制也一改前代的單純實用，而按紋飾的要求而定，雕刻手法纖細工巧，古樸趨豪華，簡單趨繁縟，越到後期越甚，極盡雕鏤之能事。硯的實

用性，完全被藝術性、欣賞性、陳設性所取代，達到材美工巧的追求境界。

明清石硯除以石質取勝外，還特別注重雕刻造型，式樣繁多，蔚為大觀。這時的硯式如鼎形、琴形、竹節、花樽、馬蹄、新月、蓮葉、古錢、靈芝、蟾蜍等，逞奇鬥勝，各臻其妙。還有保存天然石質樸美，不假斧鑿的天然硯。

文人學士也常在硯上題刻銘文，甚至鐫刻肖像，使之不僅成為文房用器，也是價值很高的工藝品。

在清代，有一位有名的女製硯工匠，名為顧二娘。據古籍記載，顧二娘本姓鄒，嫁到世代以治硯為業的顧家。

顧二娘的公公是順治年間姑蘇城裡有名的製硯高手顧德麟，號稱顧道人，他製硯技藝高超，鐫鏤精細，製硯作風「自然古雅」，在當時「名重於世」。

顧德麟去世後，製硯技藝傳給了顧二娘的丈夫。可是她丈夫早逝，顧二娘便繼承了製硯這門手藝。

顧二娘心靈手巧，又肯刻苦鑽研，很快掌握了製硯技藝，並且青出於藍而勝於藍，人們都親切地叫她「顧親娘」，稱她製作的硯台為「老親娘硯」。

顧二娘製硯有她特有的美學觀，她常說：「硯為一石琢成，必圓活而肥潤，方見鐫琢之妙。若呆板瘦硬，乃石之本來面目，思索何為？」她主張「效明代鑄造宣德香爐之意」，追求高雅之美。因此，她製作的硯台「古雅而兼華美，當時實無其匹」。

顧二娘掌握一套特殊的本領，相傳她能用腳尖點石，就能夠辨識出硯石的好壞，因而人們又稱她為「顧小足」。

顧二娘雖然是名重於世的製硯高手，但她從不肯粗製濫造，態度十分嚴謹，追求執著，「非端溪老坑佳石不奏刀」，「生平所製硯不及百方」，所以她製琢的硯台就更加珍貴了。

當時，書畫家都以能獲得顧二娘製作的硯台為榮。有位名叫黃任的書畫家，嗜硯成癖，他罷官回老家時，將僅有的兩千兩銀子買了十方古硯，並蓋了座房子珍藏，取名為「十硯軒」，並自號為「十硯老人」。

黃任在端州做官時，曾得到一塊好硯石料，為了找一位製琢硯台的高手，將石料在身邊藏了十多年。後來打聽到蘇州有位製硯高手顧二娘，便從廣西永福千里迢迢攜石料趕到蘇州。

顧二娘見十硯老人這樣誠心，石料也的確是塊好料，於是就高興地為他製琢了一方精美的硯台。

十硯老人十分感激，當即寫下一首題為《贈顧二娘》的詩，刻於硯背陰，其詩云：

一寸干將切紫泥，專諸門巷日初西。如何軋軋鳴機手，割遍端州十里溪。

從此，兩人結下了很深的交情。後來，顧二娘又為十硯老人製琢了仿明府青花硯等名硯。

顧二娘死後，書畫家們紛紛作詩憑弔紀念。比如十硯老人詩云：古款微凹積墨香，纖纖女手切干將。誰傾幾滴梨花雨，一灑泉台顧二娘。

明清時期製硯的材質更加豐富，除端石、歙石、洮河石、澄泥石、紅絲石、砣礦石、菊花石外，還有玉硯、玉雜石硯、瓦硯、漆沙硯、鐵硯、瓷硯等，共幾十種。

文人硯，發於宋，興於明清。元明兩代，民間以硯台收藏著稱的大家如項子京、董其昌等不可勝數。

在清代，藏硯之風普天皆興。紀昀、劉墉等顯赫要人，也熱衷於集藏名硯。紀曉嵐還編撰了《閱微草堂硯譜》。

此外，民間收藏大家也比比皆是，如沈石友將自藏之硯整理編撰出《沈氏硯林》等等。文人的參與，最終使明清硯台集觀賞、研究、收藏於一身，成為精品硯的代名詞。

隨著歷史的演進，後來中國硯產地增加了廣東肇慶、安徽、甘肅、寧夏、山東、河南、河北等地為主，都具有硯石細膩、雕刻精美、發墨快、不損筆、不易乾涸和易於洗滌等優點。

藝人們都是經驗豐富，他們往往因材施藝，充分利用硯石的各種天然形態、色汗紋理、透明石眼，巧於雕成各式硯台，風格清雋高雅，堪稱「文房之寶」。

閱讀連結

顧二娘，中國清代女製硯工匠，本姓鄒，嫁到以治硯為業的顧家，蘇州人，生卒年不詳，約活動於雍正至乾隆之際。顧二娘製硯，做工不多，以清新質樸取勝，雖有時也鏤剔精細，但卻纖合度、巧若神工。

顧二娘還善於巧妙地利用石紋的「眼」作為鳳尾翎來鐫刻硯的圖案，收到良好的效果。故宮博物院中藏有顧二娘佳作。

明清山東十大名硯的特點

　　明清時期，中國除了四大名硯之外，還有山東的許多有名的硯台，被稱為「十大名硯」。

　　齊魯地區的石硯中品質最好、名氣最大的，當推紅絲硯。紅絲石產於臨朐冶黑山山頂石洞中，兩地直線距離二十餘公里，產石色澤、質地極為相似，係同出一脈。

　　在明清時期，紅絲硯的盛名更是如日中天。當時公認的四大名硯依次是紅絲硯、端硯、歙硯、澄泥硯。明清文人墨客都很看重此石。

　　紅絲石硯紋理是天然形成的，千姿百態，旋轉圈絲幾十重而不重疊，一硯一式絕少相同。有些還具有石眼、金線、紫筋和墨痕，紋彩多姿。

　　石質細膩、緻密而堅實，手拭如膏，質堅且細潤，叩之其聲清脆，用它製成的硯台不漬墨，發墨如油，墨色如漆，不損筆毫，貯水不耗，覆之以匣，墨色數日不乾。

　　淄硯又稱金星硯，因產於山東淄博的淄川而得名，在歷史上也稱作淄川硯、淄州硯或淄石硯。

　　淄硯中較名貴者有金雀山的韞玉、金星、淄川梓桐山青金石三種。韞玉、金星產於博山北庵上村的「淄硯石坑」，後因得石極難而荒廢。

　　新石多採自地表，與過去自洞內改採硯石差異頗多，已無多採者。淄川梓桐山青金石，此硯初用料於羅村緊鄰的對松山石，後順石脈查尋，延於羅村東北一公里處的洞子溝，自清代之後不斷有硯石開採。

金星石上有金星布列，以其製成的石硯似無月天空繁星點綴，故稱「金星硯」。因其產地臨沂是東晉書聖王羲之的故鄉瑯琊郡，故名「羲之石」，亦稱「羲之鄉硯」。又因王羲之在當時曾官至「右軍將軍」，有「王右軍」之稱，於是「羲之硯」及他所用的其他硯台均稱「右軍硯」。

又因臨沂為古瑯琊郡，又被稱為「瑯琊硯」。無疑，王羲之本人特別酷愛金星石硯。唐代大書法家顏真卿出任平原太守時，亦曾搜尋這種石硯。

該石質細溫柔如玉，著手生潤，握之如脂，滴水不乾，寒不結冰，磨墨無聲，叩之有聲，研墨頗利，墨汁泛光，毫不損毛。即使在酷暑炎熱中墨汁也不易乾涸。

燕子石又名「蝙蝠石」，產於萊蕪和沂蒙，以前者質地更好。燕子石製硯已有悠久的歷史。明、清時代即有此工藝，稱燕石硯為「多福硯」、「鴻福硯」。

燕子石是五億年前三葉蟲形成的化石。因三葉蟲的形狀似燕，又像蝙蝠而得名。由於特定的地理條件，使三葉蟲保持了生命最後一瞬間的美好姿態，鑲嵌在黃綠沉積岩裡，似燕競飛，躍然紛呈。

所以，它不僅是研究地球演變史和生物進化史的寶貴實物資料，而且溫潤如玉，色澤光潔，耐磨下墨，自然古樸，獨具天趣，具有很高的實用價值與觀賞價值。用燕子石製作的燕子石硯，保潮耐涸，易於發墨。

徐公石產於王羲之的故鄉臨沂徐公店硯台溝，用它製成的硯台稱「徐公石硯」或「徐公硯」。徐公石呈石餅狀，直徑大者尺餘，小者二三寸，厚約三四寸，顏色多種多樣，有蟹蓋青、鱔魚黃、沉綠、生

褐、紺青、橘紅、茶葉末色等。硯材有石乳狀、縱橫交錯、變幻無窮的石紋。

徐公石每塊都是天然獨立成型的，由於億萬年地下水的沖刷，使它的四周形成了優美的橫豎紋理。所以硯工在製硯時都盡量保持它天然的形狀，稍加雕琢而成。

每方徐公硯的四周都可見到億萬年風化水蝕的紋理，使人感受到滄桑的巨變。因此，自然天成乃羲之硯的最大特點、最大優勢，人們稱之為「天下自然第一硯」。

尼山硯，因產於曲阜東南約三十公里的孔子誕生地尼山而得名。以尼山石製硯，清乾隆年間已有記載。尼山硯石，呈藍灰、土黃、薑黃色，屬泥質石灰岩，石質精膩，撫之生潤，上有疏密不勻的青黑色松花紋。製成硯台，下墨利，發墨好，久用不乏。

尼山石製硯，佳石難得。尼山雖為石山，但只有深層的橘黃色石，堅細溫潤，不滲水，不漬墨，發墨有光，才可製硯。所以，到乾隆年間尼山硯已「近無用者」。

砣磯硯，又名登石硯、雪浪金星硯，金星雪浪硯。硯石產於砣磯島磨石嘴村西北部懸崖卜的山泉水眼處。砣磯島原名鼉磯島、駝基島，位於山東蓬萊北長山列島中。

砣磯硯始已有一千多年歷史。自硯問世以來，就被收藏家視為瑰寶，只因採石艱難，存世不多。明清佚名所著的《硯品》中記載：

宋時即以鼉磯石琢以為硯，色青黑，質堅細，下墨甚利，其有金星雪浪紋者最佳，極不易得。

砣磯石含有微量自然銅，如金屑撒石上，閃耀發光，即所謂金星。石的母體黑中略呈紺青、灰綠色，加工雕刻成硯後，其色澤如漆，群星閃閃，宛如無月星空，有各種不同的雪浪紋，小如秋水微波，大如雪浪滾滾。

紫金石硯出自山東臨朐，清代乾隆皇帝在紫金石太平有像硯上御題，原文是：

紫金石臨朐產，起墨益毫，略次端歙，刻作太平，稱有像斯之，未信敢心寬。

乾隆把此硯列在欽定西清硯譜卷二十三，足見乾隆對紫金硯的鍾愛。宋代學者唐詢在他所著的《硯譜》中記載：

紫金石硯最下層者潤澤，發墨不殊端、歙硯。

傳世之物有一方元大都遺址中出土的紫金石硯，色澤為紫，有宋代書法家米芾所寫的銘文，題曰：

此瑯野紫金石製，諾石之上，皆以為端，非也。無章。

《硯譜》中又說：「青州紫金石，狀類端州西坑石，發墨過之。」可見這是一種與端溪名坑相近的佳石。

田橫硯已有五百年的歷史，據清代《即墨》稱：

田橫石質堅，色黑如墨，少有文彩，偶見金星。以其製硯，下墨頗利。田橫島即秦初齊國五百壯士殉身處。島在即墨東五十公里的海中，距陸地十餘華里。上產硯石製硯，名田橫硯。

閱讀連結

　　清末民間製成的田橫石硯多為長方形，硯額刻有梅、蓮等浮雕，也有無雕飾的「墨海」等。硯石產於島西南隅近海處，沒於海底下層稱水岩，石質溫潤不乾燥，質密色黑，也有帶金星的，映日可見，下墨頗利，發墨有光，製硯甚實用。

　　柘硯產地在山東泗水西北柘溝鎮，柘溝河經此南流注入泗水，當地產赤土，用以製硯，故名「柘硯」。柘硯在宋代已很著名。有些刻有魯柘硯銘文的澄泥硯，也是當地的產品。

國家圖書館出版品預行編目（CIP）資料

文房四寶：紙筆墨硯及文化內涵 / 陳秀伶 編著 . -- 第一版 .
-- 臺北市：崧燁文化，2020.01
　　面；　公分
POD 版

ISBN 978-986-516-097-5(平裝)

1. 文房四寶

942.4　　　　　　　　　　　　　　　　108018472

書　　名：文房四寶：紙筆墨硯及文化內涵
作　　者：陳秀伶 編著
發 行 人：黃振庭
出 版 者：崧燁文化事業有限公司
發 行 者：崧燁文化事業有限公司
E - m a i l：sonbookservice@gmail.com
粉 絲 頁：　　　　　　網　址：
地　　址：台北市中正區重慶南路一段六十一號八樓 815 室
8F.-815, No.61, Sec. 1, Chongqing S. Rd., Zhongzheng
Dist., Taipei City 100, Taiwan (R.O.C.)
電　　話：(02)2370-3310 傳　真：(02) 2388-1990
總 經 銷：紅螞蟻圖書有限公司
地　　址: 台北市內湖區舊宗路二段 121 巷 19 號
電　　話:02-2795-3656 傳真:02-2795-4100　　網址：
印　　刷：京峯彩色印刷有限公司（京峰數位）
　　本書版權為現代出版社所有授權崧博出版事業有限公司獨家發行電子書及繁體
　　書繁體字版。若有其他相關權利及授權需求請與本公司聯繫。
定　　價：200 元
發行日期：2020 年 01 月第一版
◎ 本書以 POD 印製發行